看填色

カモ老師的
季節插畫
練習帖

illustrator カモ

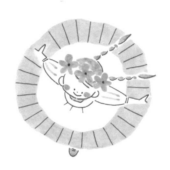

楓書坊

本書是可直接於書上練習描繪圖畫的插畫練習帖。依照春夏秋冬的季節更迭,練習描繪各式各樣的插畫吧。事先複印備用,還可以多練習幾次。

STEP 1

各主題的第一頁是已上色的完整插畫範本。請先用心觀察插畫中的各個重點,並參考插畫的配色組合方式。

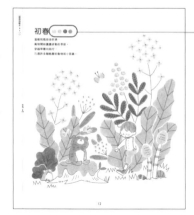

清楚標示各頁所使用的麥克筆顏色。試著使用4色麥克筆和原子筆完成一幅插畫吧。

STEP 2

練習描繪畫中充滿季節感的小插圖。
參考左側範本,練習填色方法與線條描繪方式。

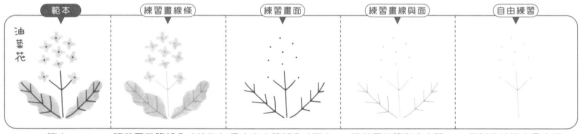

範本	練習畫線條	練習畫面	練習畫線與面	自由練習
範本	照著原子筆部分(線條)描繪。	畫出麥克筆部分(面)。	照著原子筆和麥克筆部分描繪。	嘗試參照範本畫出相同圖案。

STEP 3

各主題的最後一頁是線條版插畫範本。請大家嘗試參照範本畫出相同插畫,也請試著改變不一樣的配色組合,盡情自由創作與發揮。

線條版範本頁的側邊附有虛線,可以撕下來和彩色版範本頁並列在一起,方便參照練習。也可以裝飾於牆面。

目錄

季節插畫

小插圖練習

COLUMN

> **課前須知①**
> # 關於繪圖筆

本書收錄的插畫主要使用「麥克筆」和「原子筆」兩種繪圖工具完成。
底下介紹兩種繪圖筆供大家參考。

【麥克筆】蜻蜓牌　ABT雙頭麥克筆

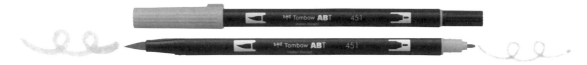

・同時具毛筆和鑿尖兩種刷頭。
・不易滲透紙面。
・顏色種類豐富（共108色）。※2020年5月的資訊

本書收錄的插畫共使用12種顏色。

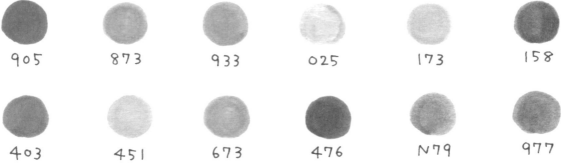

| 905 | 873 | 933 | 025 | 173 | 158 |
| 403 | 451 | 673 | 476 | N79 | 977 |

※數字為顏色編號。由於印刷的原故，可能會與實際顏色有些許落差。

【原子筆】ZEBRA（斑馬）SARASA CLIP中性筆（茶色　0.3mm）

・使用膠狀墨水，顏色鮮豔且書寫滑暢。
・耐水性佳，不易暈染（變乾速度因紙和筆的相容性而異）。

也可以使用手邊既有的麥克筆、色鉛筆，或者其他畫筆。

本書收錄的插畫使用「線條（原子筆）＋面（麥克筆）」的混合方式描繪。由於不勾勒輪廓線，整體感覺顯得相對柔和與溫暖。

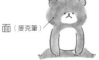

線條（原子筆）
面（麥克筆）

【上色方法】

模式❶

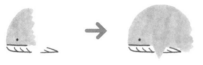

畫出形狀　　　　　　　填色

模式❷

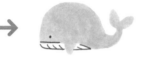

區分各部位　　　　逐一畫出各部位

模式❸

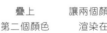

從邊角開始畫　　　畫出外形的同時　　　填上顏色

遇到不容易區分各部位，或者複雜形狀的填色，建議從邊角開始描繪。

●進階（漸層）

畫出濃淡與遠近的方法（本書收錄的插畫只有基本單色，但讀者們可以自行嘗試）。

第一個顏色稍微　　疊上　　讓兩個顏色稍微
畫得大範圍些　　第二個顏色　　渲染在一起

※麥克筆種類可能會影響漸層畫法的難易度。

〔描繪方法〕

模式❶

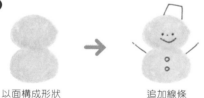

以面構成形狀　　　　追加線條

模式❷

以線條構成形狀　　　　追加面

【自由嘗試】 請先確認手邊繪畫用具的特性（滲透力、顏色、渲染程度等）。

蔬菜、水果

接下來讓我們一起練習畫畫線條（原子筆）和面（麥克筆）的描繪方式。
首先試著畫蔬菜和水果吧！

| 練習照著畫 | 自由練習 |

橘子

 → 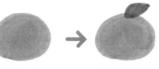 → 　 →

用麥克筆　　　依淺色至深色的　　　用原子筆畫點
畫一個圓　　　順序畫葉子

高麗菜

 → → 　

用麥克筆　　　用原子筆畫線條　　　畫出細部花紋
畫一個圓

香蕉

 → → 　

遇到複雜形狀　　　逐一畫出果實部位　　　描繪線條
時，分開畫出
各部位

蔥

 → 　

以線條構成形狀　　　追加特徵　　　描繪細部線條

番茄

 → 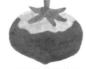 → 　 →

先畫出細部形狀　　　小心避開蒂頭的同　　　以較淡的顏色模糊界線，
時，畫出果實形狀　　　畫出漸層效果

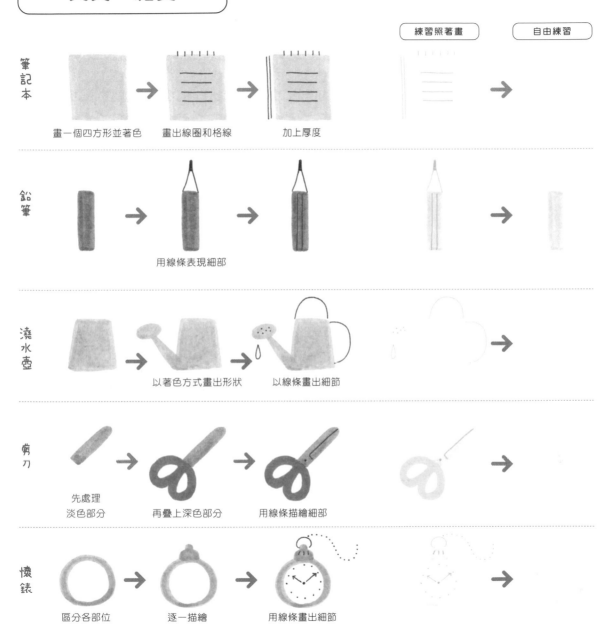

畫畫看吧！②
文具、雜貨

▶ 習慣線條與面的畫法後，接著嘗試一下稍微複雜的文具和雜貨吧。

練習照著畫　　　自由練習

筆記本

畫一個四方形並著色　　畫出線圈和格線　　加上厚度

鉛筆

用線條表現細部

澆水壺

以著色方式畫出形狀　　以線條畫出細節

剪刀

先處理
淡色部分　　再疊上深色部分　　用線條描繪細部

懷錶

區分各部位　　逐一描繪　　用線條畫出細節

練習描畫令人感到開心的動物插畫。
重點在於掌握並畫出各種動物的特徵。

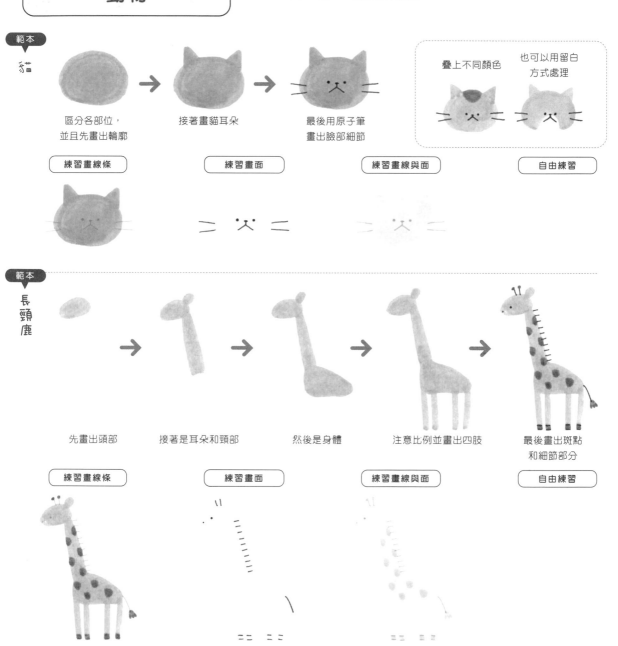

範本

貓

區分各部位，
並且先畫出輪廓

接著畫貓耳朵

最後用原子筆
畫出臉部細節

疊上不同顏色　也可以用留白
方式處理

練習畫線條　　練習畫面　　練習畫線與面　　自由練習

範本

長頸鹿

先畫出頭部

接著是耳朵和頸部

然後是身體

注意比例並畫出四肢

最後畫出斑點
和細節部分

練習畫線條　　練習畫面　　練習畫線與面　　自由練習

畫畫看吧！ ④
人物

人物插圖能透過表情和動作表現情緒。
重點在於利用頭髮遮蓋「頭形」。
一起來練習畫各種表情和身體吧。

【基本臉形的畫法】

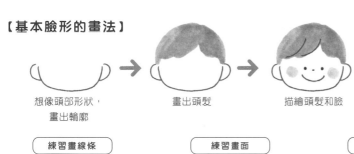

想像頭部形狀，
畫出輪廓

畫出頭髮

描繪頭髮和臉

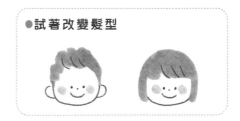

●試著改變髮型

練習畫線條

練習畫面

練習畫線與面

自由練習

【試著改變表情】

張開嘴巴

眼睛呈く字形眨眼

憤怒地提起眼尾

驚訝的表情

流淚的悲傷表情

【基本全身畫法】

①身體彎曲部分
②彎曲方向
③大致比例
隨時意識這3點，就能輕鬆畫出各種姿勢。

※大人和小孩的畫法不盡相同，請參閱P61和P67。

粗略抓個比例就
OK了

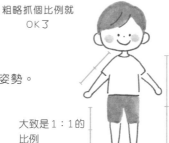

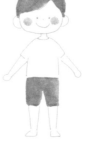
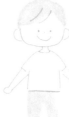

軀幹

腳

大致是1：1的
比例

對話框可單獨使用，也可以搭配插圖一起使用。
▶ 將台詞和想要強調的字句擺進框裡，活用於各種場合。
使用麥克筆或原子筆，參照範本跟著練習吧。

有圖紋的對話框①

有圖紋的對話框②

有圖紋的對話框③

追加線條以示強調。

加陰影的方式①

加陰影的方式②

加陰影的方式③

10

畫畫看吧！⑤
文字

▶ 線與面的組合，再搭配填色，
文字也能有多面向的表現。

可活用於海報、生日卡的標題以及筆記等等。

空心字①

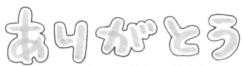

先用麥克筆書寫文字，再用原子筆描邊。

空心字②

留些空間再描邊，給人截然不同的印象。

陰影字

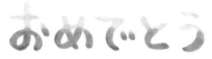

重點在於陰影
方向要一致！

先用麥克筆書寫文字，再用原子筆加上陰影。

漸層風

先以淺色（第一個顏色）書寫文字，再疊
上深色（第二個顏色）。

圖紋

先用麥克筆書寫文字，再用原子筆在字上畫圖紋。

混合

THANKS!

用不同顏色描繪每個筆畫，共使用3種顏色。

←翻頁後正式進入插畫練習課程！

初春

溫暖和風徐徐吹拂，
萬物開始蠢蠢欲動的季節。
穿越草叢向前行，
巧遇許多剛甦醒的動物和小昆蟲。

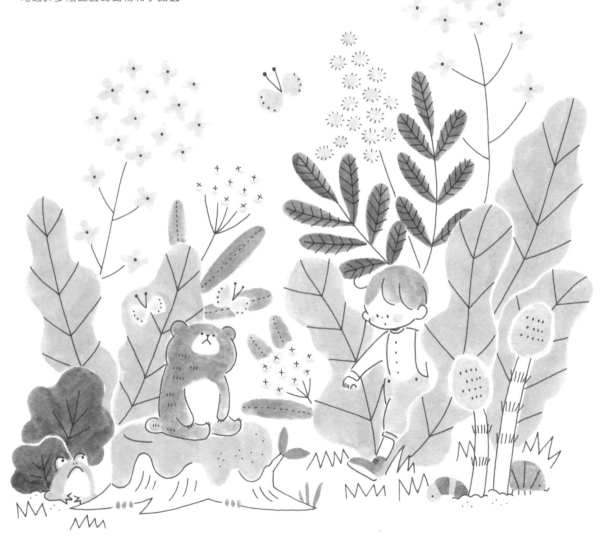

12

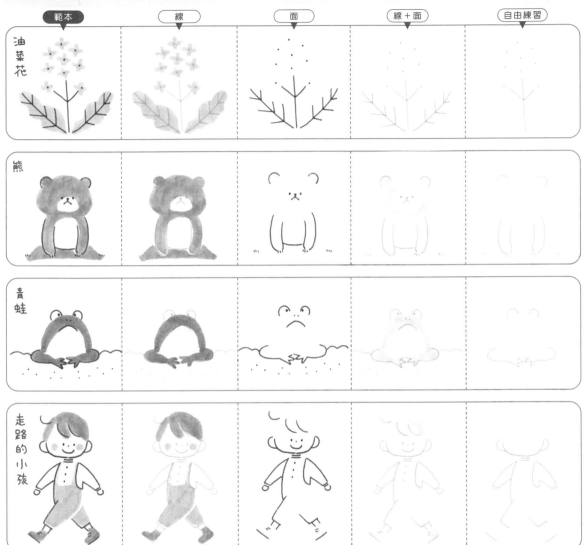

| 範本 | 線 | 面 | 線＋面 | 自由練習 |

【走路小孩的描繪順序】

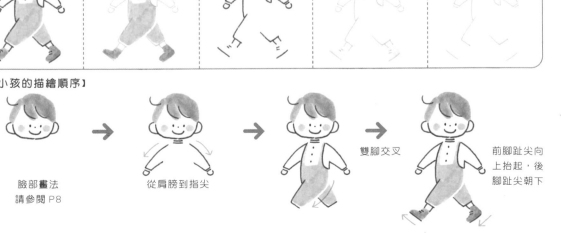

臉部畫法
請參閱 P8

從肩膀到指尖

雙腳交叉

前腳趾尖向
上抬起，後
腳趾尖朝下

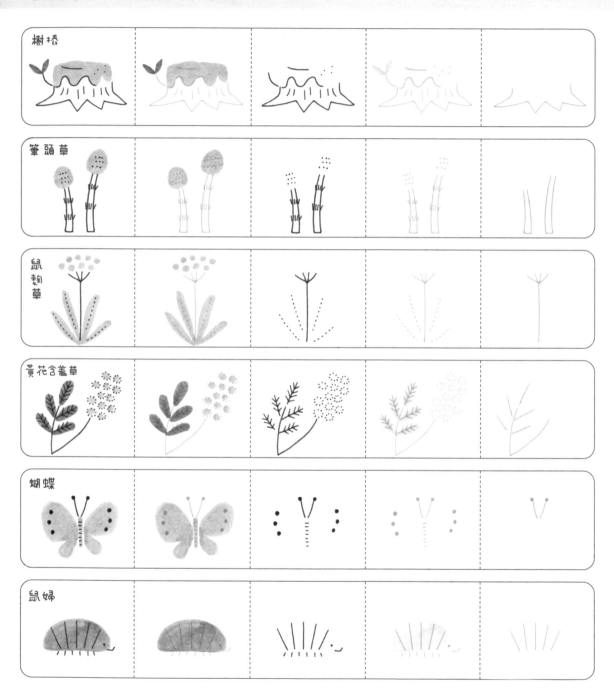

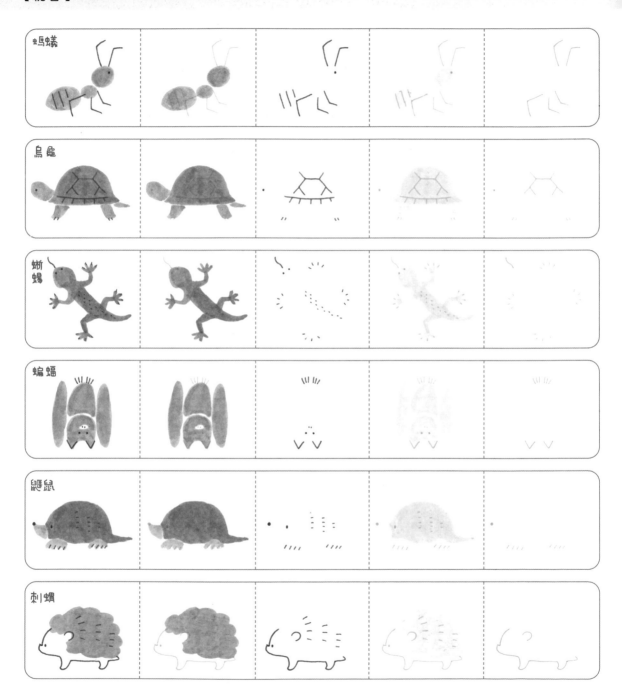

螞蟻

烏龜

蜥蜴

蝙蝠

鼴鼠

刺蝟

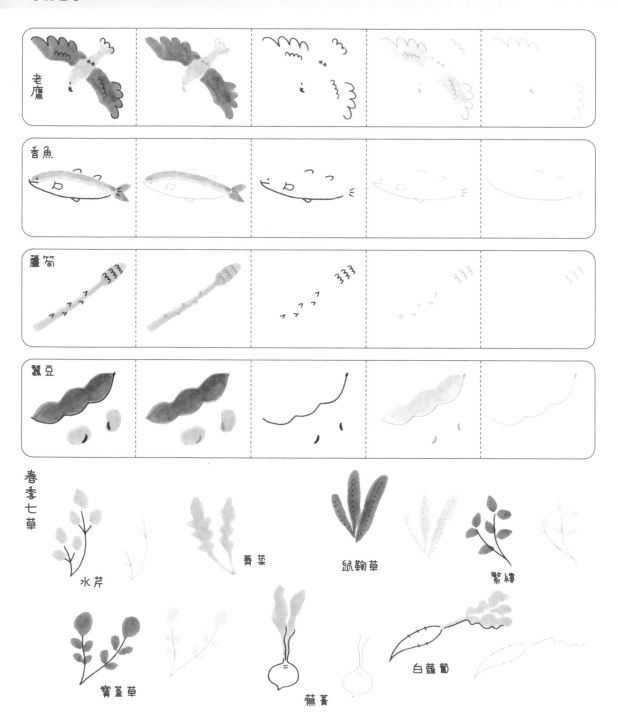

老鷹

香魚

蘆筍

蠶豆

春季七草

水芹

薺菜

鼠麴草

繁縷

寶蓋草

蕪菁

白蘿蔔

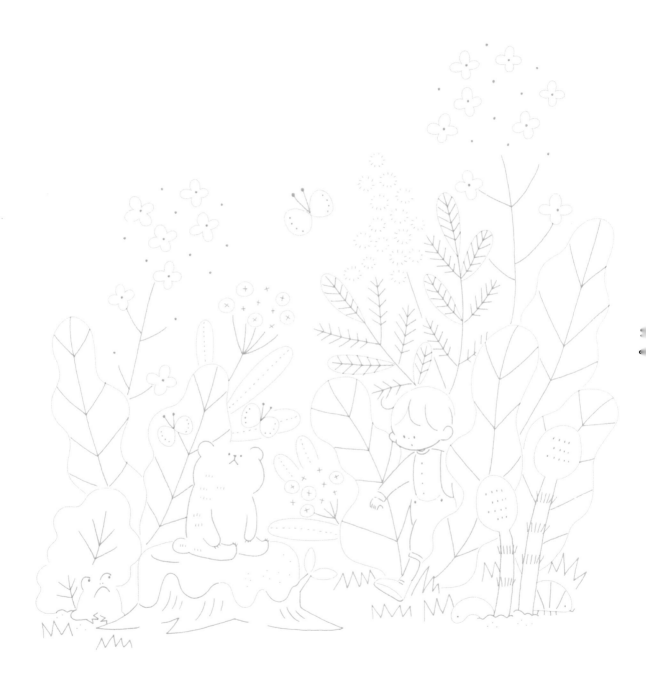

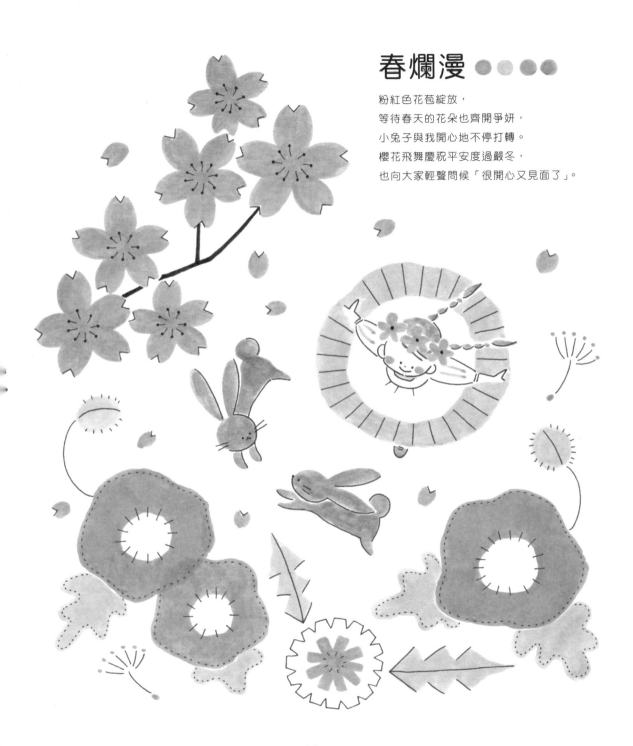

春爛漫 ●●●●

粉紅色花苞綻放，
等待春天的花朵也齊開爭妍，
小兔子與我開心地不停打轉。
櫻花飛舞慶祝平安度過嚴冬，
也向大家輕聲問候「很開心又見面了」。

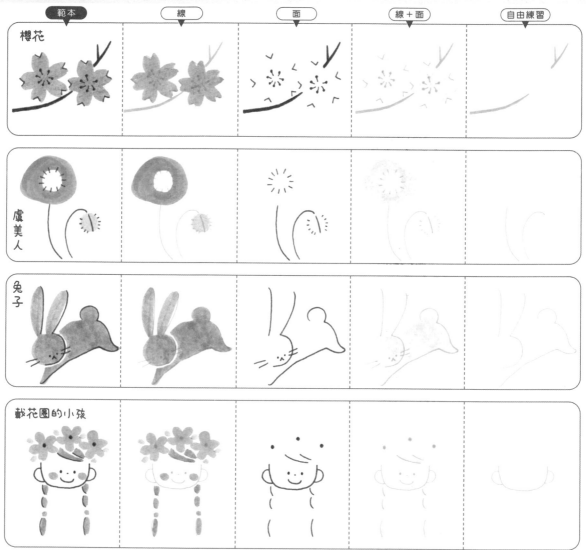

| 範本 | 線 | 面 | 線＋面 | 自由練習 |

櫻花

虞美人

兔子

戴花圈的小孩

【戴花圈小孩的描繪順序】

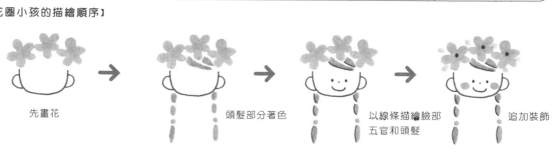

先畫花　　　　　頭髮部分著色　　　　以線條描繪臉部　　　追加裝飾
　　　　　　　　　　　　　　　　　　五官和頭髮

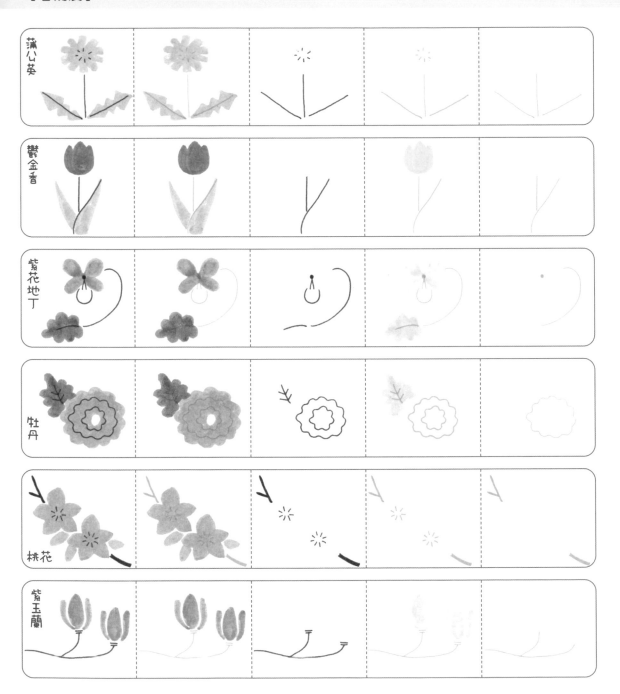

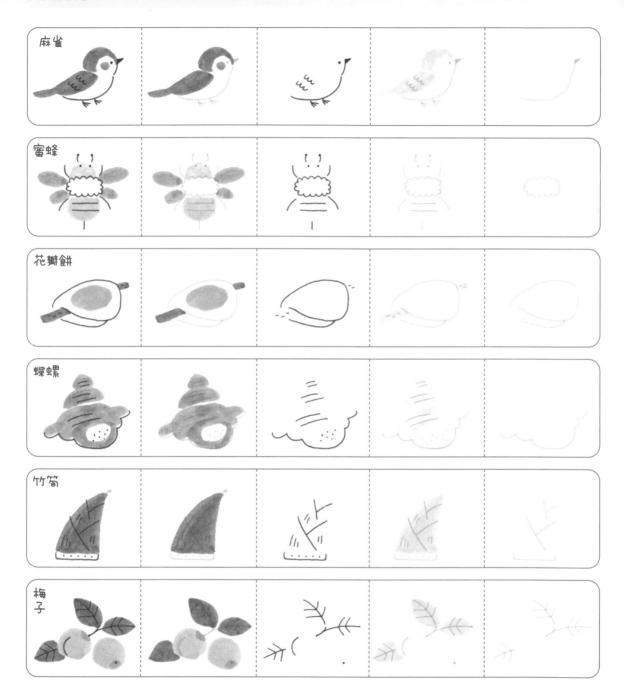

麻雀

蜜蜂

花瓣餅

蠑螺

竹筍

梅子

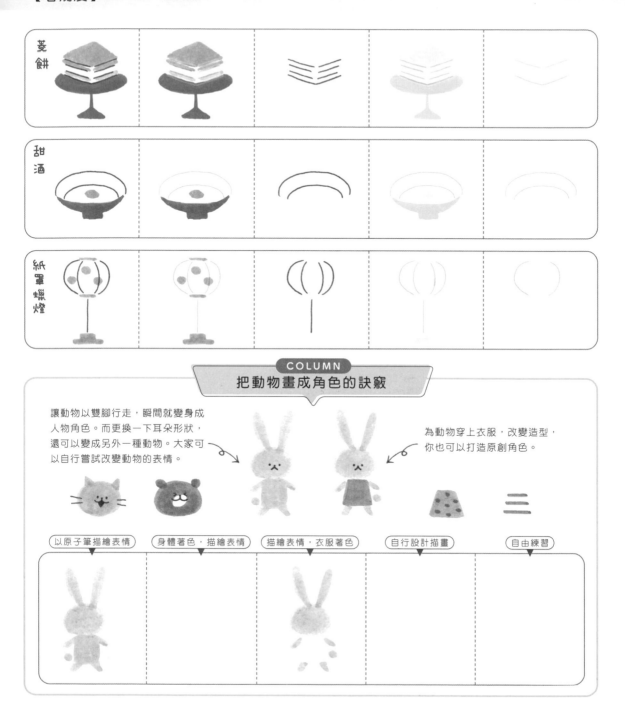

菱餅

甜酒

紙罩蠟燈

COLUMN

把動物畫成角色的訣竅

讓動物以雙腳行走,瞬間就變身成人物角色。而更換一下耳朵形狀,還可以變成另外一種動物。大家可以自行嘗試改變動物的表情。

為動物穿上衣服,改變造型,你也可以打造原創角色。

以原子筆描繪表情 | 身體著色,描繪表情 | 描繪表情,衣服著色 | 自行設計描畫 | 自由練習

新綠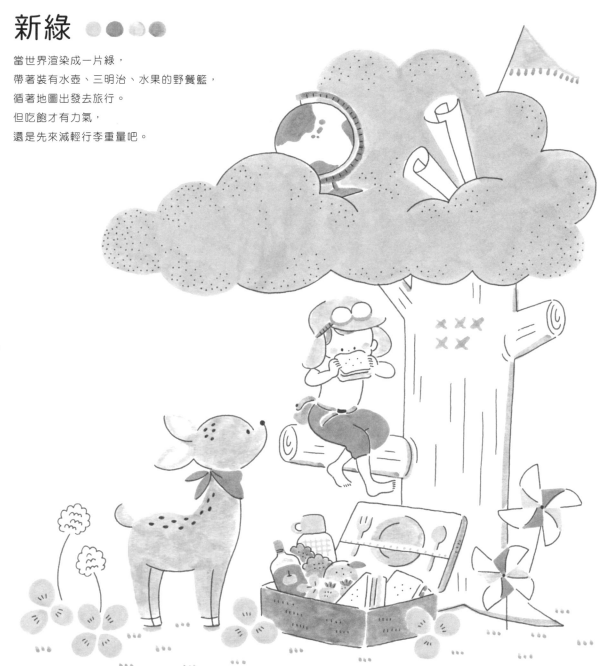

當世界渲染成一片綠，
帶著裝有水壺、三明治、水果的野餐籃，
循著地圖出發去旅行。
但吃飽才有力氣，
還是先來減輕行李重量吧。

範本　　　線　　　面　　　線＋面　　　自由練習

地球儀

三明治

風車

野餐籃

小鹿

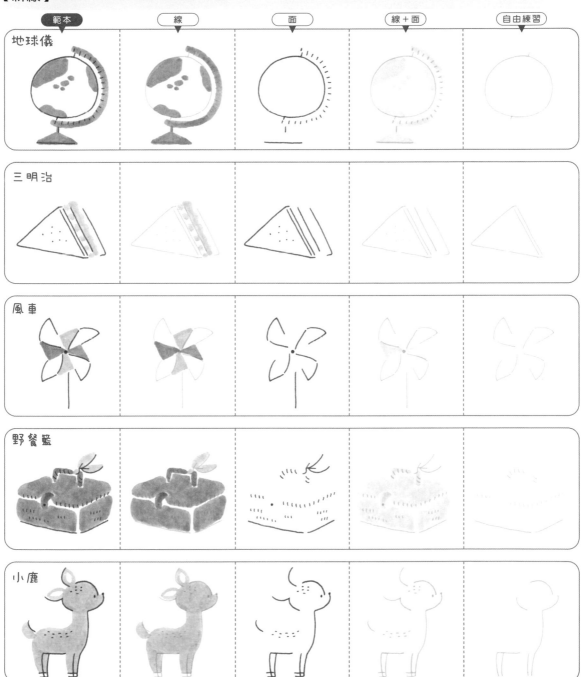

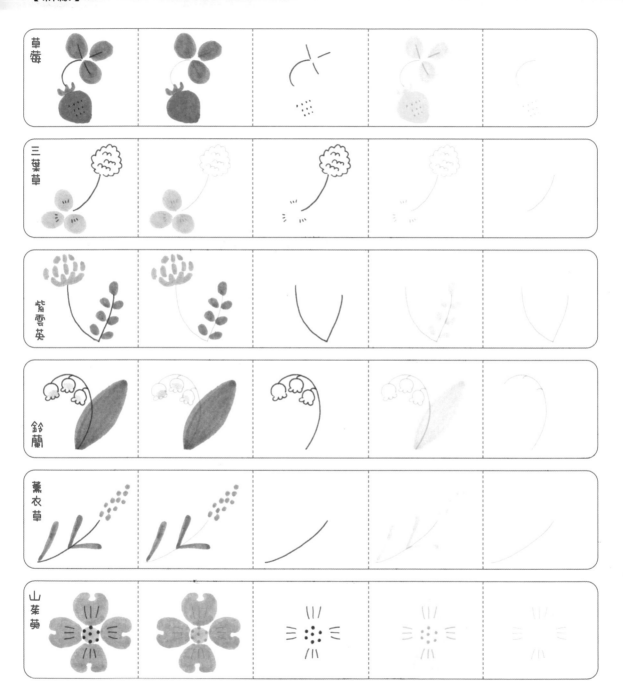

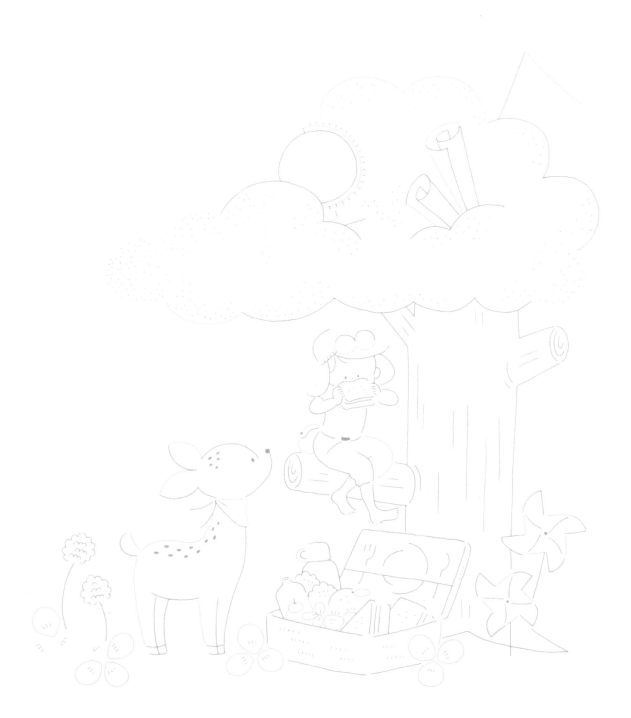

梅雨 ●●●●

坐在窗邊側耳傾聽，
滴答…啪啦…咚咚…
單手輕敲琴鍵彈奏雨聲。
是燕子媽媽帶來了食物嗎？
滴答…啪啦…咚咚…

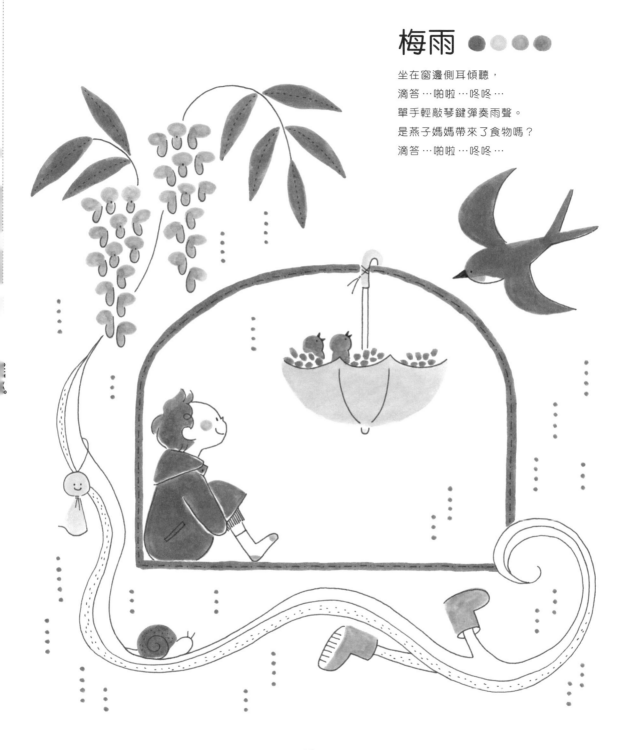

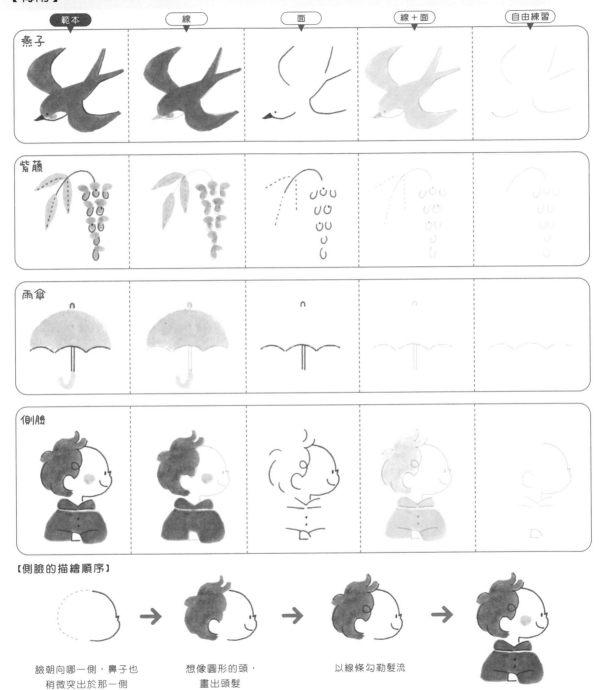

範本　　線　　面　　線＋面　　自由練習

燕子

紫藤

雨傘

側臉

【側臉的描繪順序】

臉朝向哪一側，鼻子也
稍微突出於那一側

想像圓形的頭，
畫出頭髮

以線條勾勒髮流

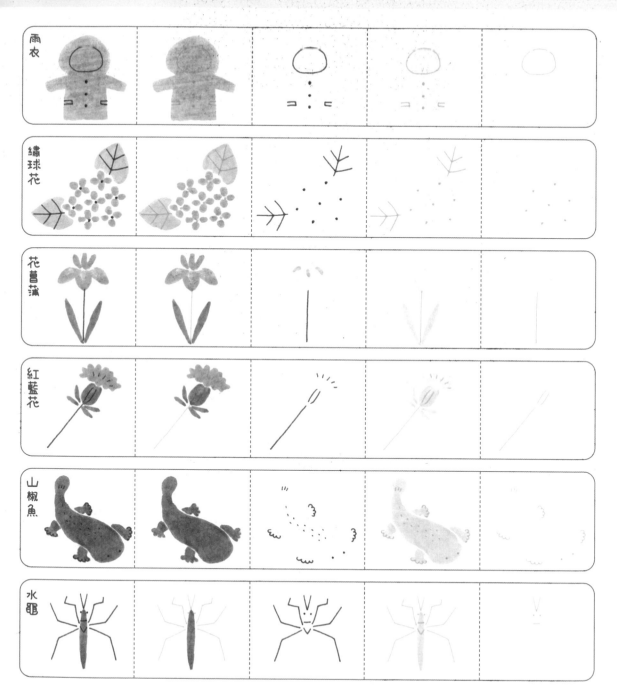

雨衣				
繡球花				
花菖蒲				
紅藍花				
山椒魚				
水黽				

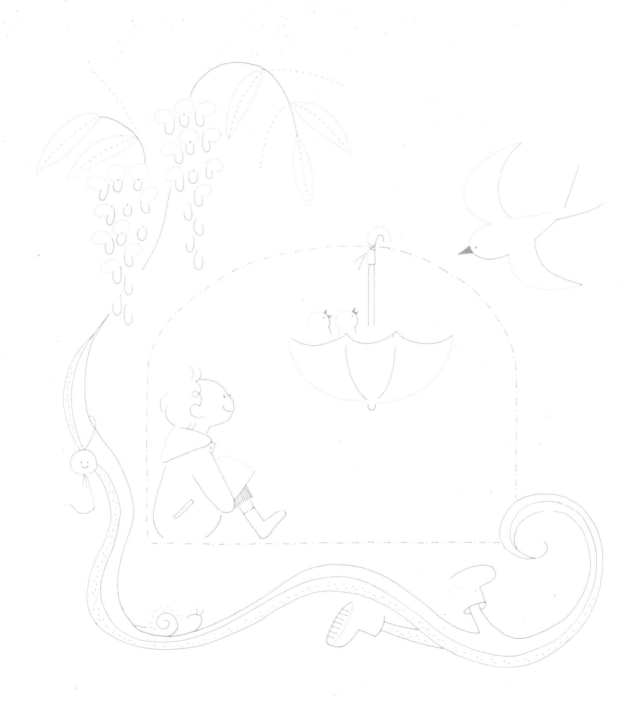

夏洋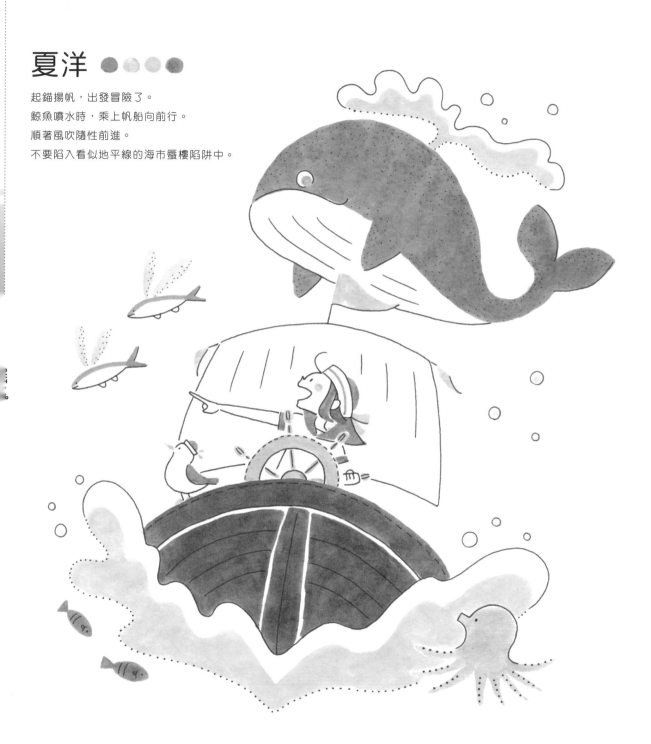

起錨揚帆，出發冒險了。
鯨魚噴水時，乘上帆船向前行。
順著風吹隨性前進。
不要陷入看似地平線的海市蜃樓陷阱中。

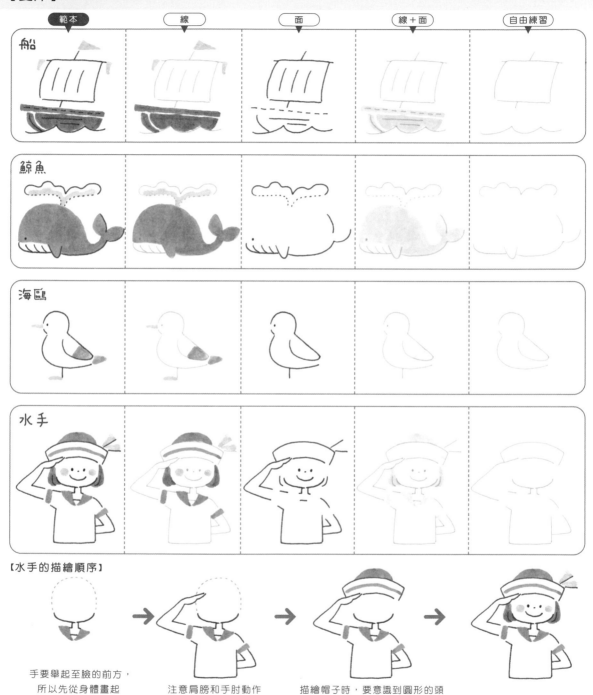

| 範本 | 線 | 面 | 線＋面 | 自由練習 |

船

鯨魚

海鷗

水手

【水手的描繪順序】

手要舉起至臉的前方，
所以先從身體畫起

注意肩膀和手肘動作

描繪帽子時，要意識到圓形的頭

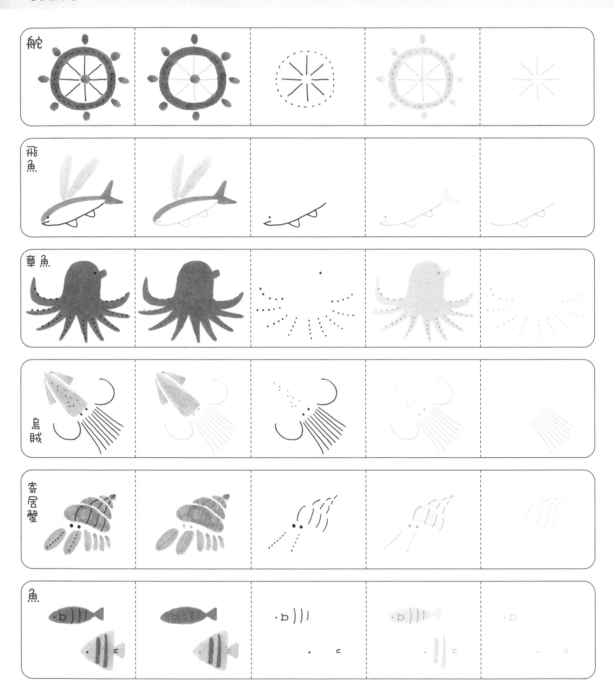

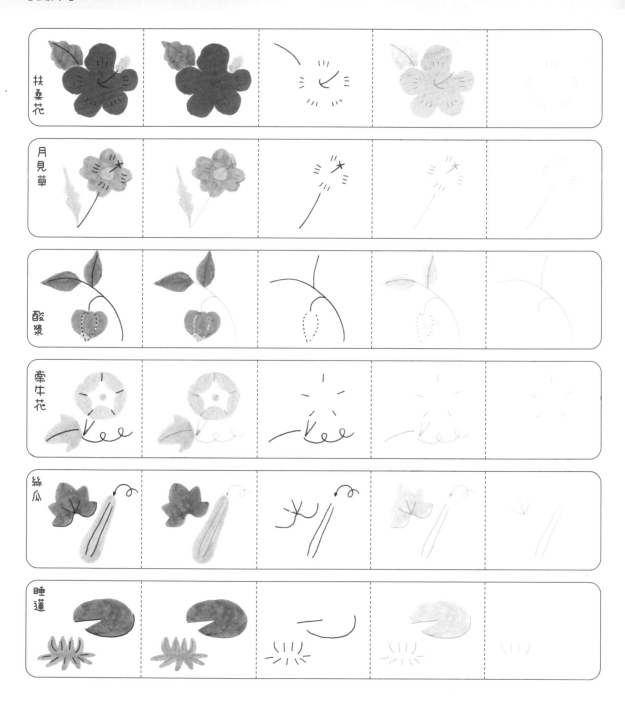

扶桑花

月見草

酸漿

牽牛花

絲瓜

睡蓮

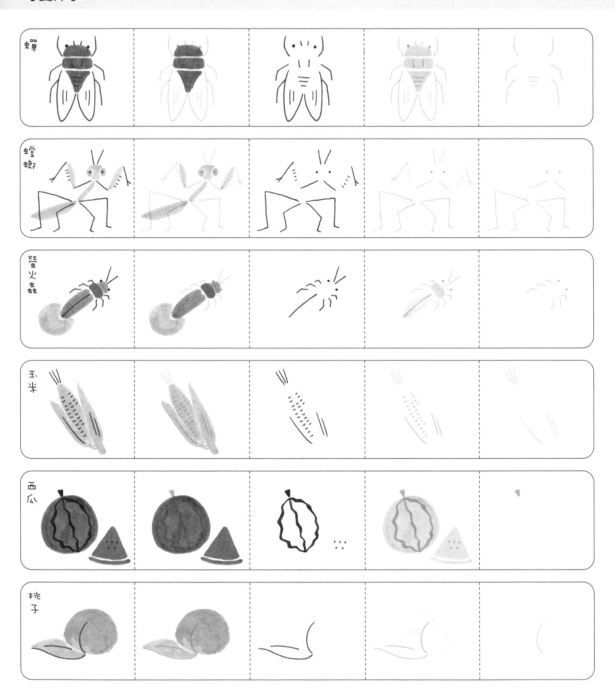

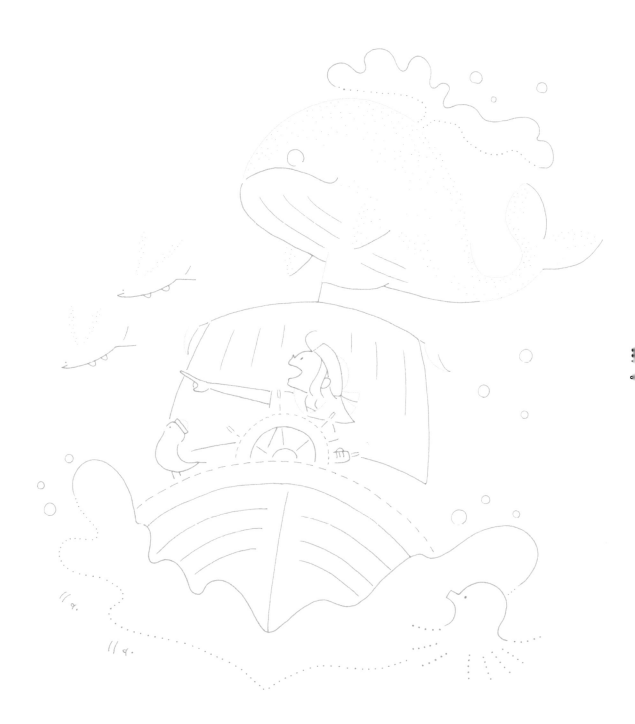

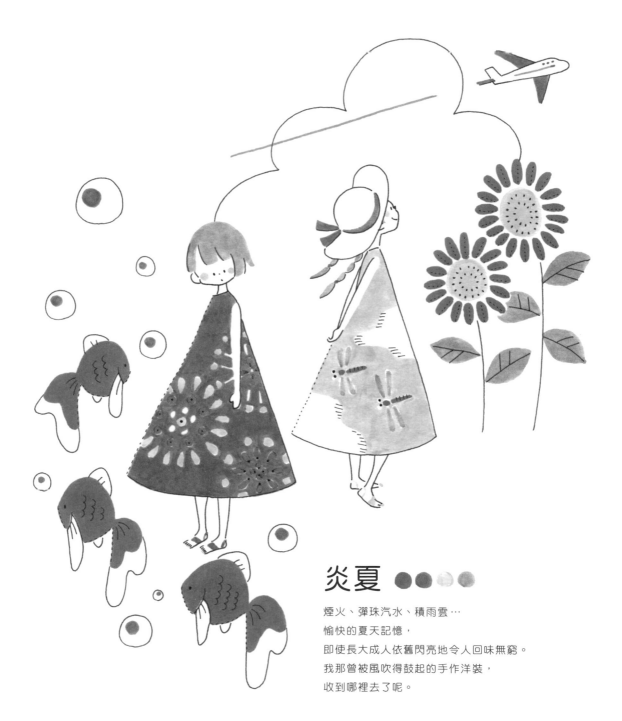

炎夏 ●●○○●

煙火、彈珠汽水、積雨雲…
愉快的夏天記憶，
即使長大成人依舊閃亮地令人回味無窮。
我那曾被風吹得鼓起的手作洋裝，
收到哪裡去了呢。

範本	線	面	線＋面	自由練習

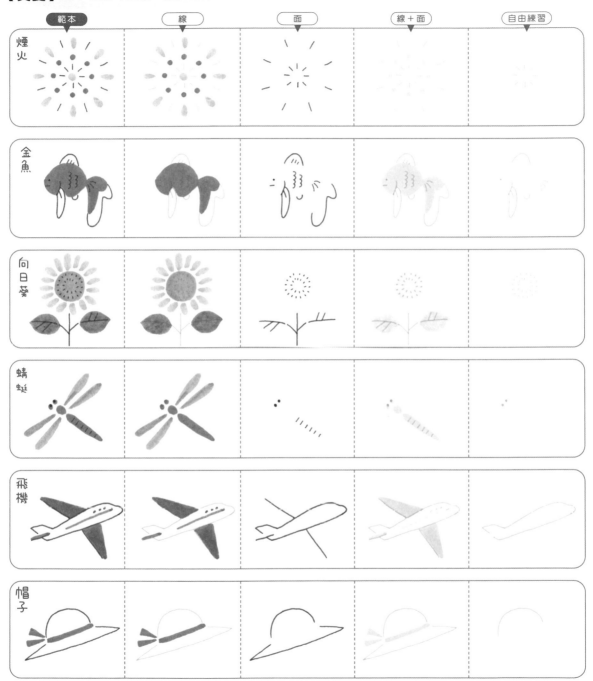

煙火

金魚

向日葵

蜻蜓

飛機

帽子

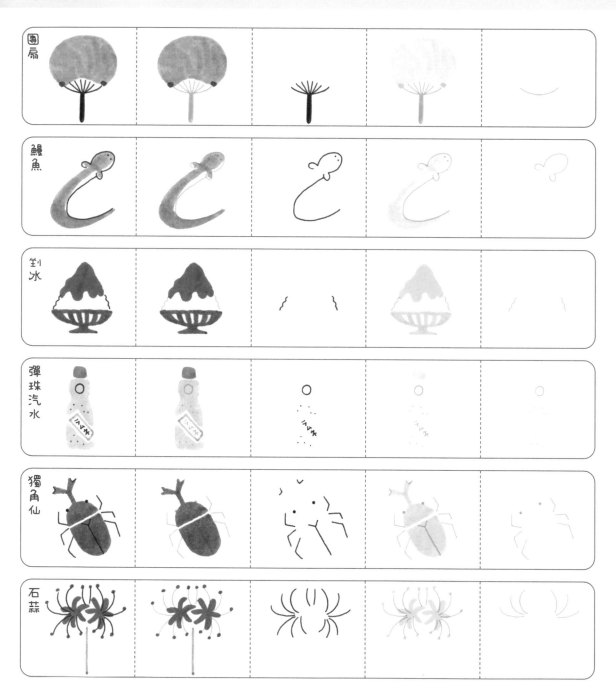

團扇

鰻魚

剉冰

彈珠汽水

獨角仙

石蒜

初秋 ●●●●

最喜歡的地方是
帶點塵埃味道的書房。
無論彈奏樂器或沉醉於書本世界裡
都不會受到任何干擾。
大人不知道的兒童祕密基地。

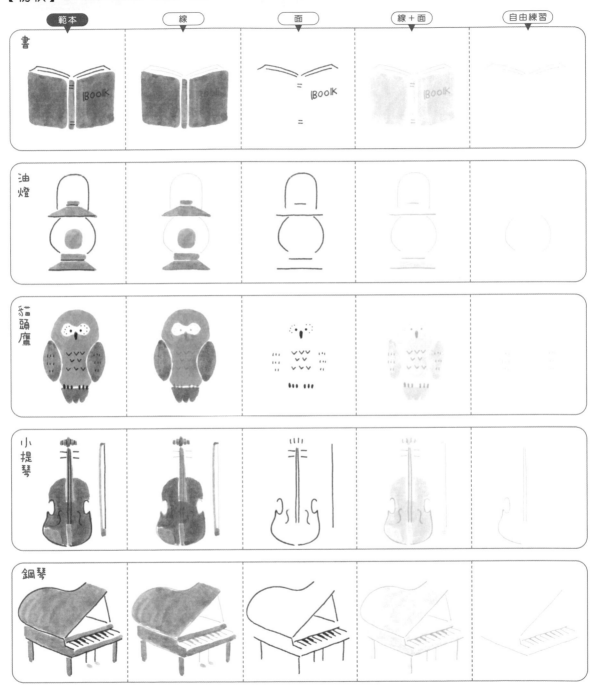

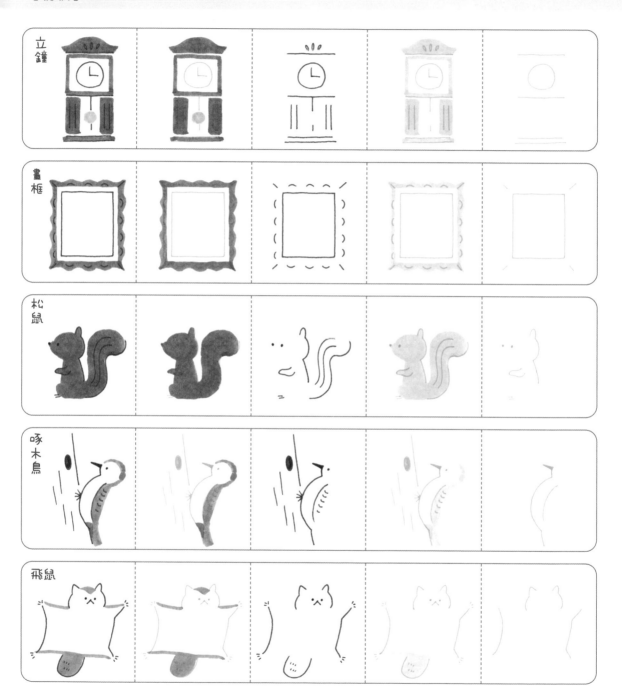

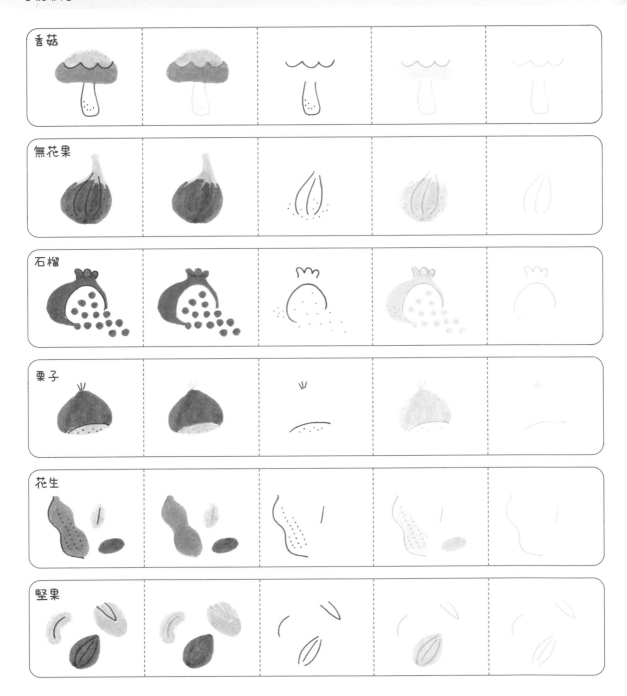

香菇

無花果

石榴

栗子

花生

堅果

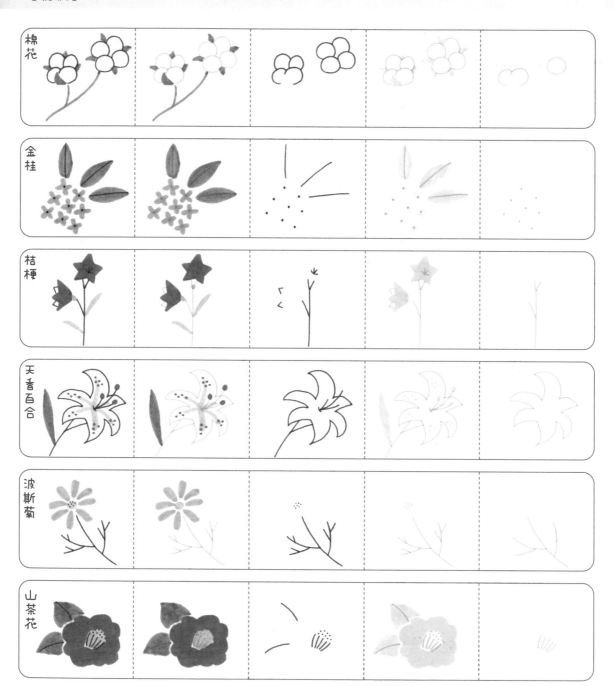

棉花
金桂
桔梗
天香百合
波斯菊
山茶花

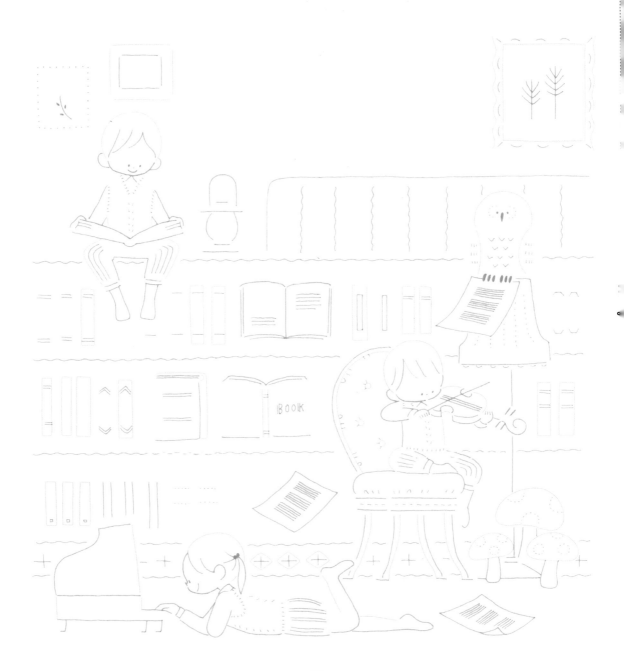

龍田公主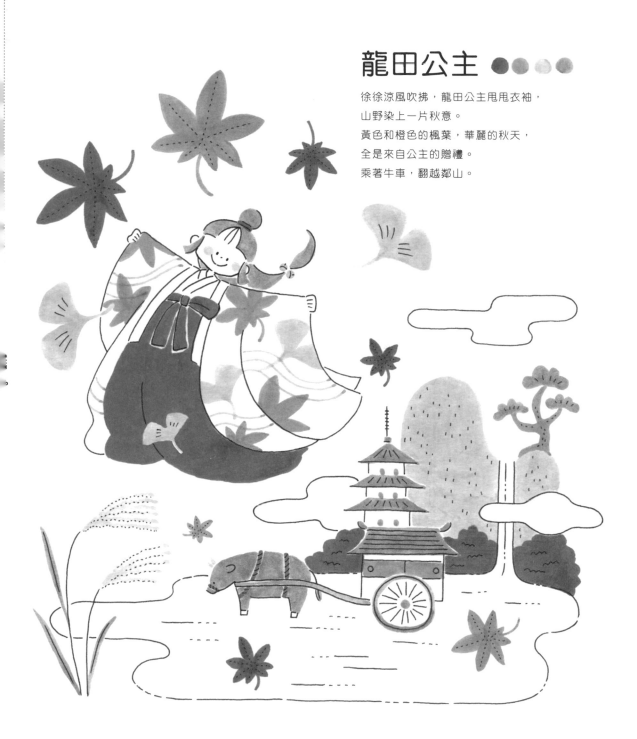

徐徐涼風吹拂，龍田公主甩甩衣袖，
山野染上一片秋意。
黃色和橙色的楓葉，華麗的秋天，
全是來自公主的贈禮。
乘著牛車，翻越鄰山。

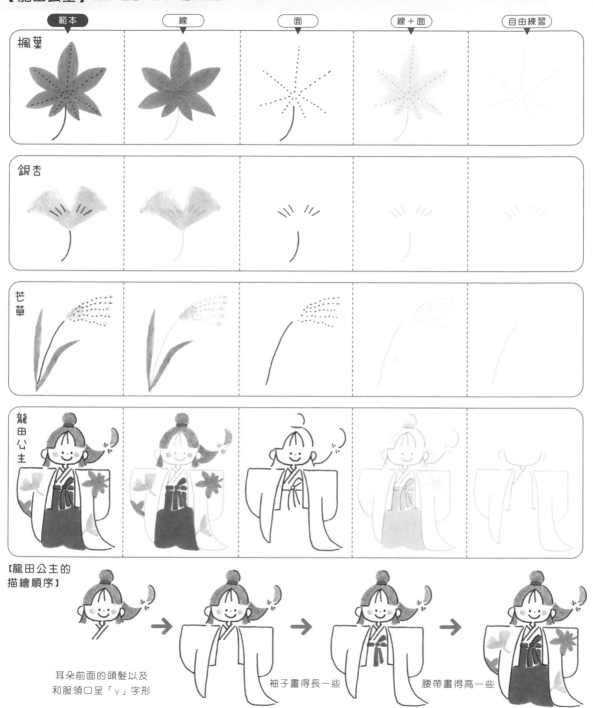

| | 範本 | 線 | 面 | 線＋面 | 自由練習 |

楓葉

銀杏

芒草

龍田公主

【龍田公主的
描繪順序】

耳朵前面的頭髮以及
和服領口呈「у」字形

袖子畫得長一些

腰帶畫得高一些

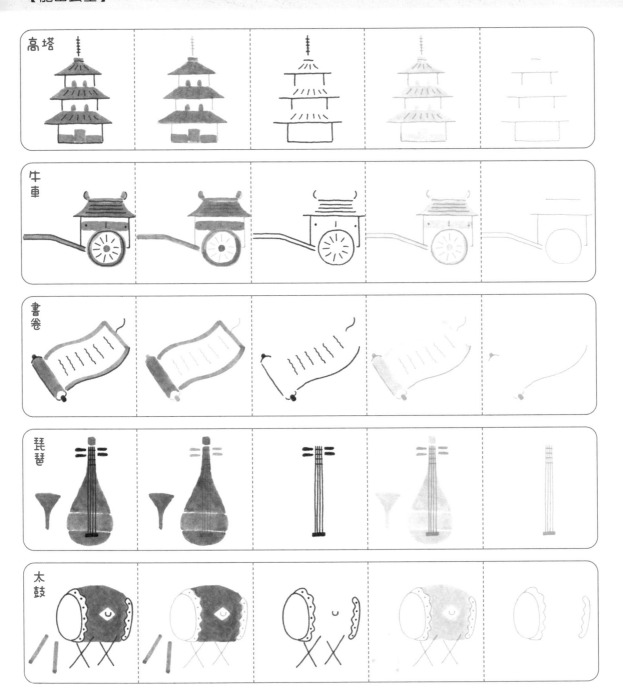

高塔

牛車

書卷

琵琶

太鼓

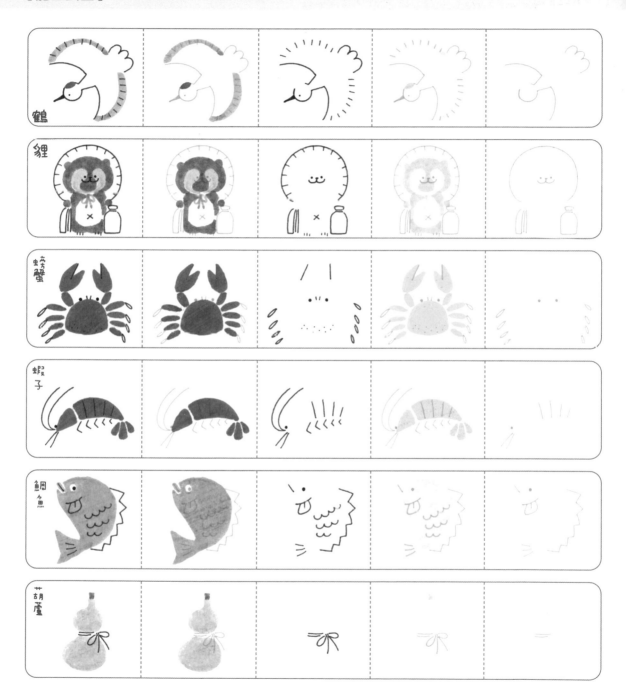

鶴

貍

螃蟹

蝦子

鯛魚

葫蘆

行事曆手帳和新生活習慣小圖示

空間狹小的情況下，盡量將圖示畫得簡單易懂些。

●行事曆手冊小圖示

時間

線上會議

寄貨

取貨

醫院

學校

還書日

可燃垃圾

不可燃垃圾

選用平常用的垃圾袋顏色會更容易理解！

●新生活習慣圖示

洗手

消毒

量體溫

漱口

口罩

安靜吃飯

運動

採購

社交距離

秋寒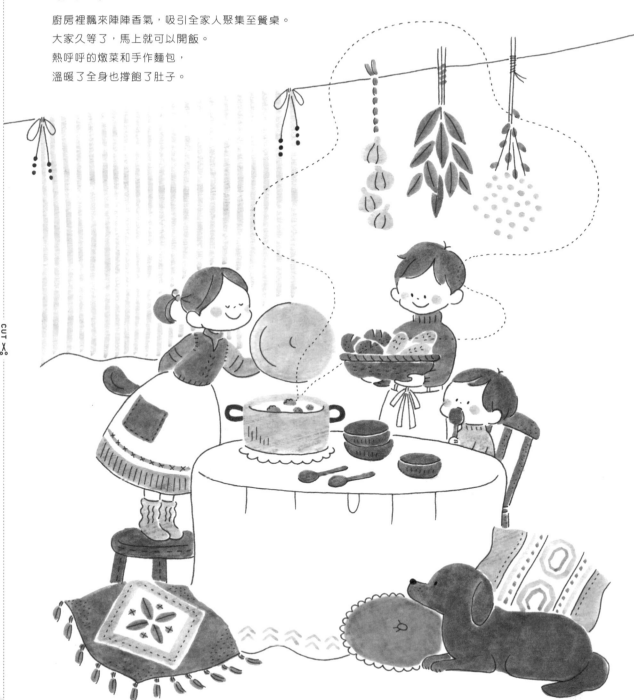

廚房裡飄來陣陣香氣，吸引全家人聚集至餐桌。
大家久等了，馬上就可以開飯。
熱呼呼的燉菜和手作麵包，
溫暖了全身也撐飽了肚子。

範本　　　線　　　面　　　線＋面　　　自由練習

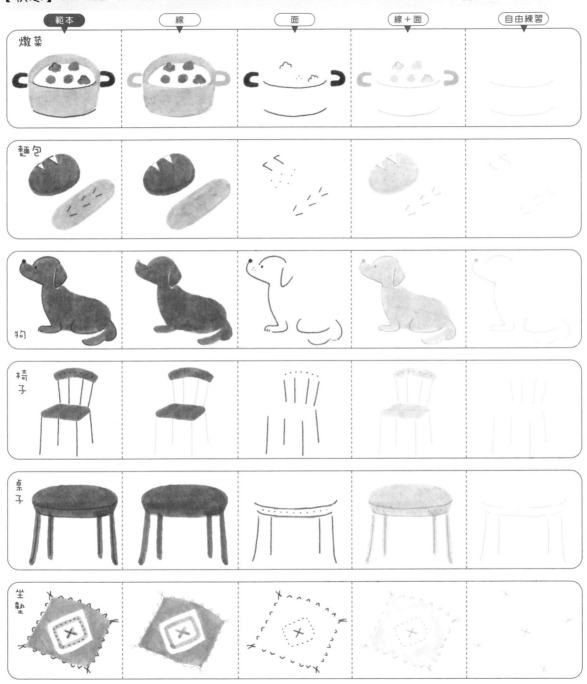

燉菜

麵包

狗

椅子

桌子

坐墊

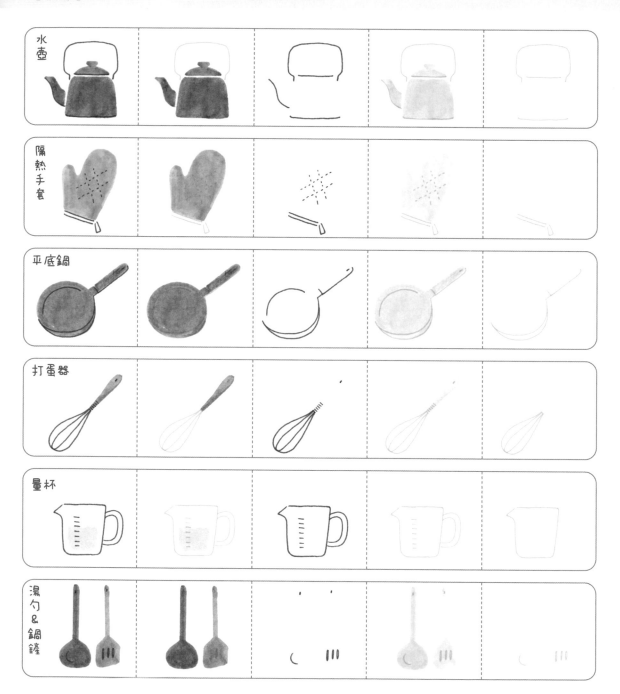

水壺

隔熱手套

平底鍋

打蛋器

量杯

湯勺＆鍋鏟

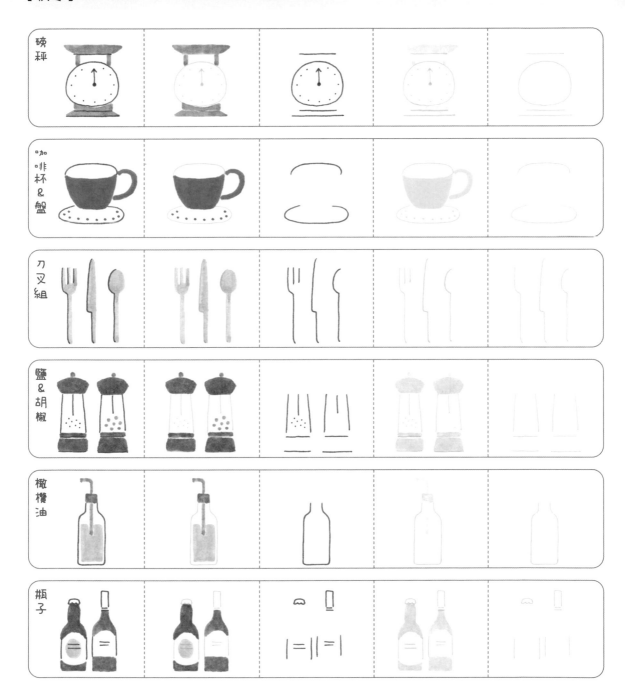

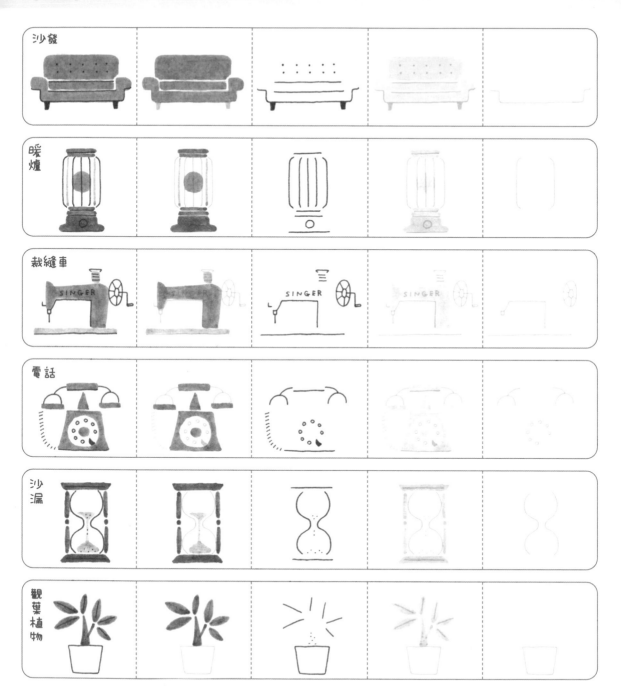

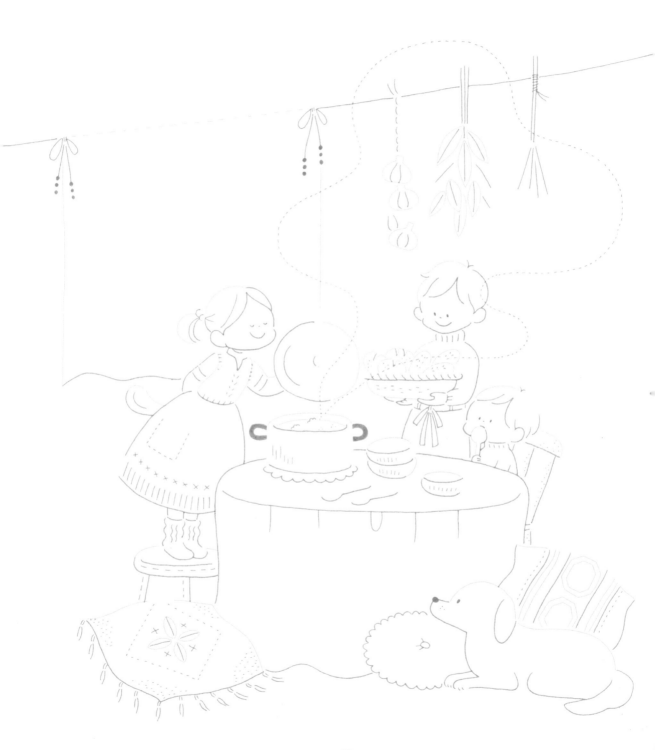

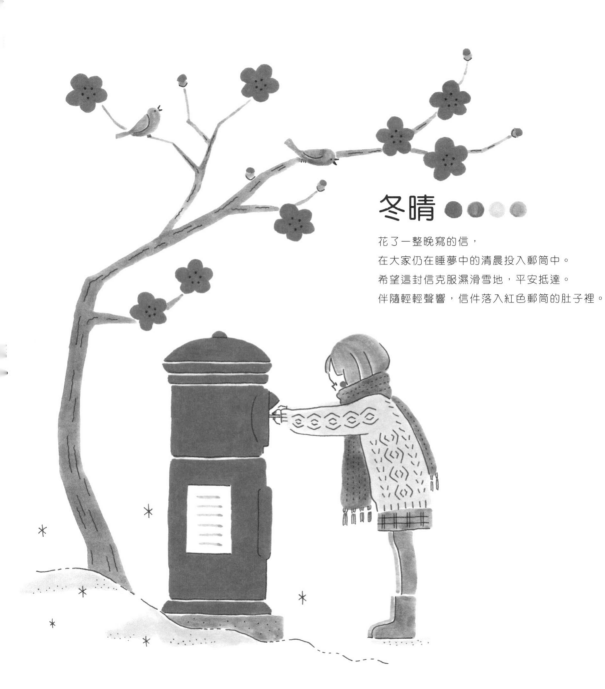

冬晴 ●●●○○

花了一整晚寫的信，
在大家仍在睡夢中的清晨投入郵筒中。
希望這封信克服濕滑雪地，平安抵達。
伴隨輕輕聲響，信件落入紅色郵筒的肚子裡。

	範本	線	面	線＋面	自由練習
郵筒					
樹鶯					
梅花					

頭身比例
～大人篇～

無論男女，將頭身比例拉大，自然就會變成大人體型。

若為簡單插圖，只要畫成 4～6 頭身比例，看起來自然像是個成人。

將冬天衣服畫得大一些，約莫大一個尺寸。

打造成人感的訣竅

· 畫出「頸部」。
· 女性的話，畫出腰身。
· 男性的話，不畫腰身，盡量畫得厚實些。

線＋面	自由練習

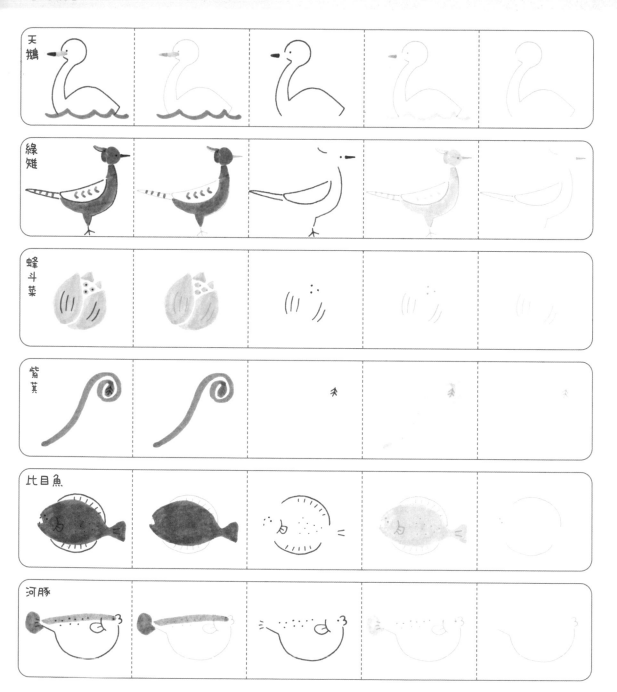

【冬晴】柚子、掃把、吸塵器、除夕敲鐘、魚板、黑豆、沙丁魚乾、伊達卷、昆布、鹽漬鯡魚卵

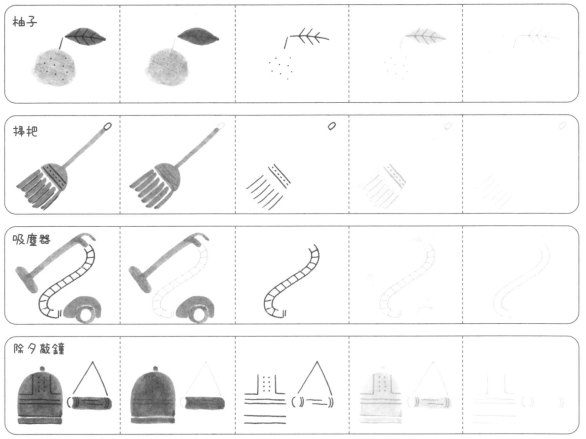

柚子				
掃把				
吸塵器				
除夕敲鐘				

日本年菜「御節料理」

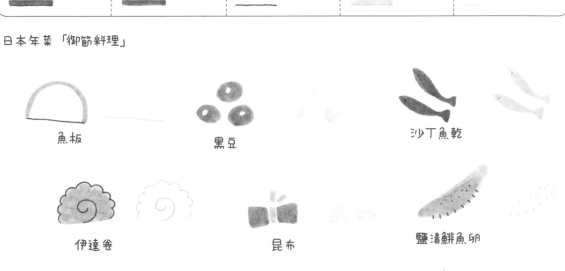

魚板　　　黑豆　　　沙丁魚乾

伊達卷　　昆布　　鹽漬鯡魚卵

63

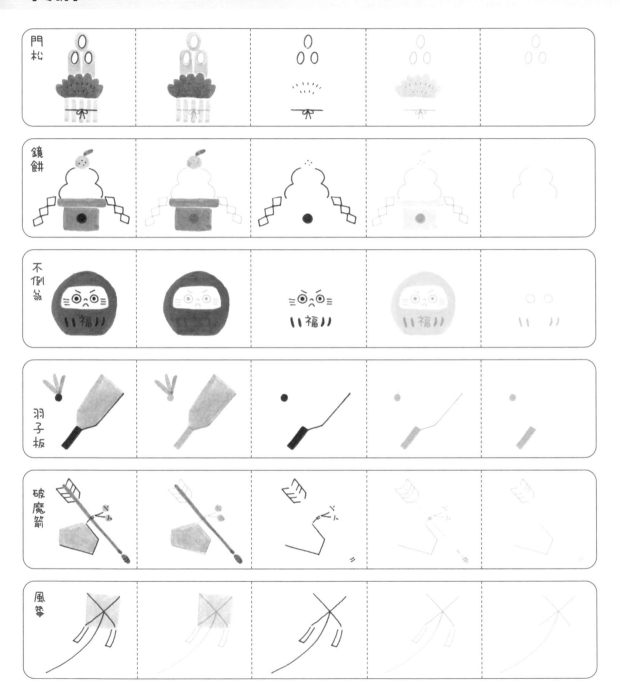

門松

鏡餅

不倒翁

羽子板

破魔箭

風箏

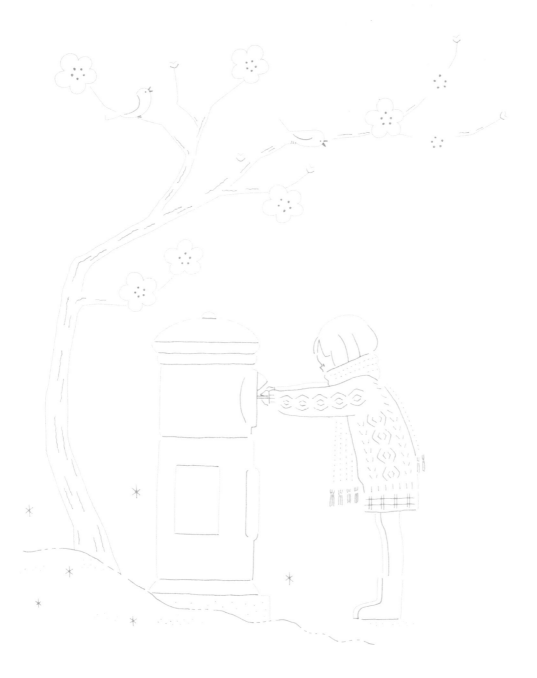

雪景

據說將手套掛在森林深處的枝頭上就會下雪。
這是很久很久以前，小孩之間常使用的魔法。
神明若有所察覺，肯定會下雪成全這群小朋友的心願吧。

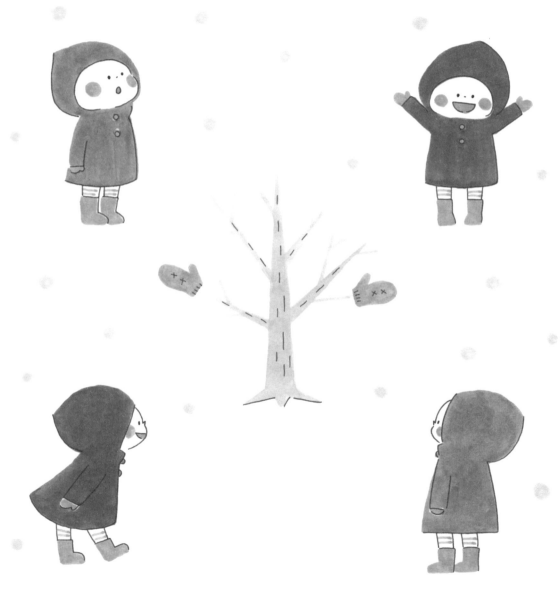

頭身比例
～小孩篇～

縮小頭身比例，自然就會變成小孩體型。
頭身比例愈小（頭愈大），看起來愈稚嫩。
畫成2～3頭身比例，看起來就會像是個小孩。

打造小孩感的訣竅

動作卯足全力
卻有些笨拙

・不畫「頸部」（或者畫短一點）。

・手腳畫短一點，手掌和腳板的尺寸也都畫得小一些。

・將肚子畫得有些圓滾滾。

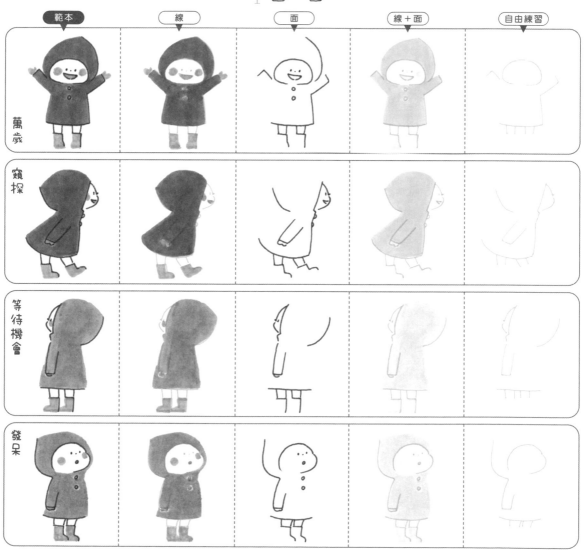

| 範本 | 線 | 面 | 線＋面 | 自由練習 |

萬歲

窺探

等待機會

發呆

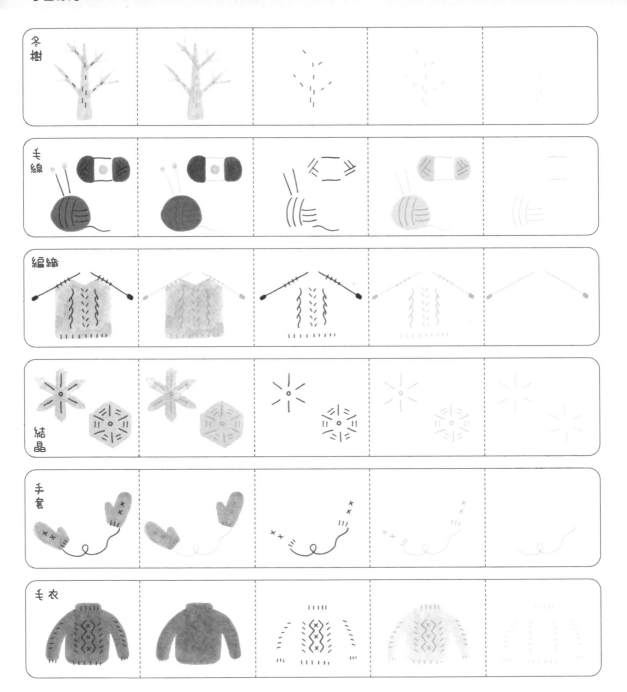

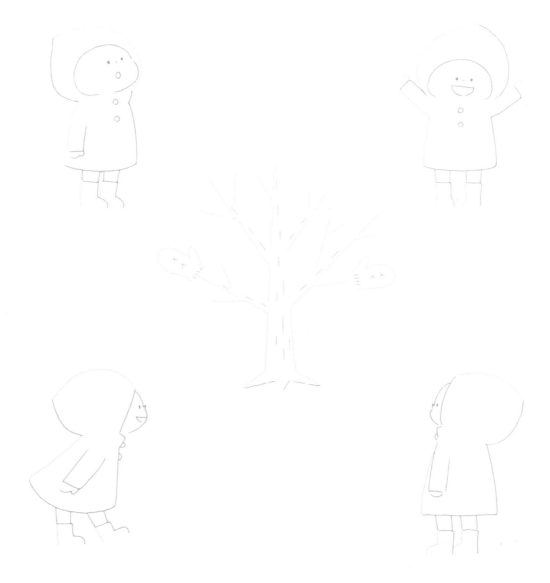

驅鬼

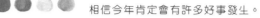

福進門，鬼出去。用桃弓葦箭趕走紅鬼與黃鬼。
天狗一揮舞長矛，紅黃鬼立即逃之夭夭。
相信今年肯定會有許多好事發生。

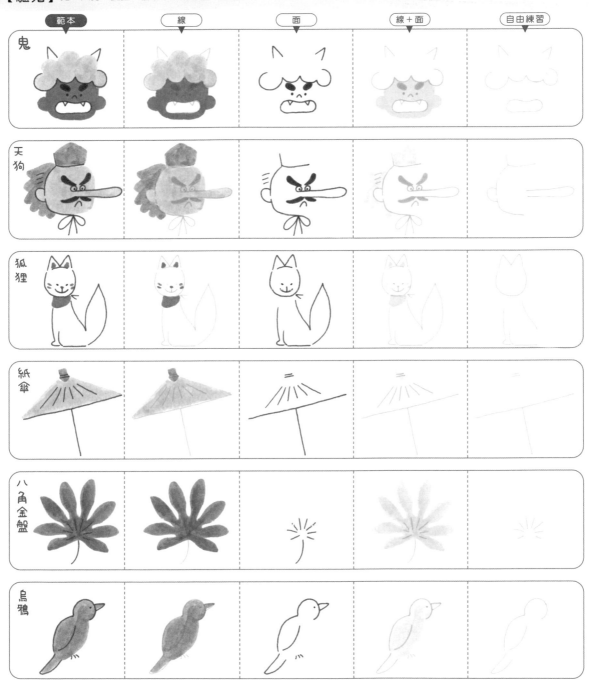

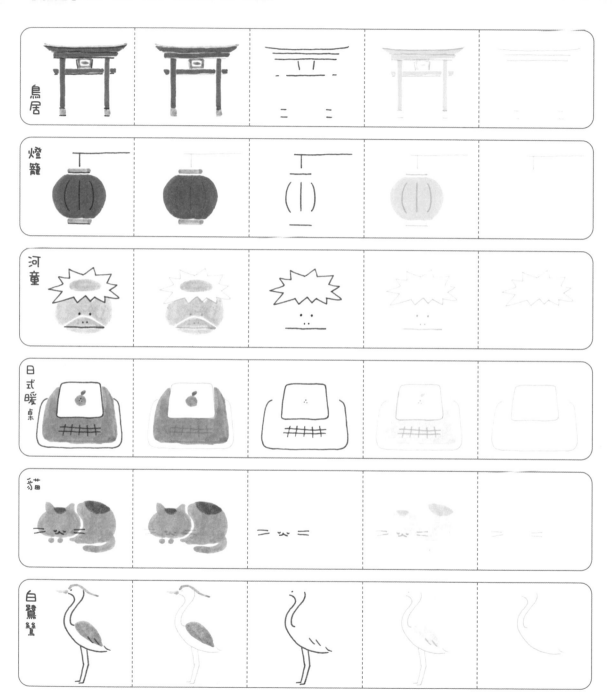

鳥居

燈籠

河童

日式暖桌

貓

白鷺鷥

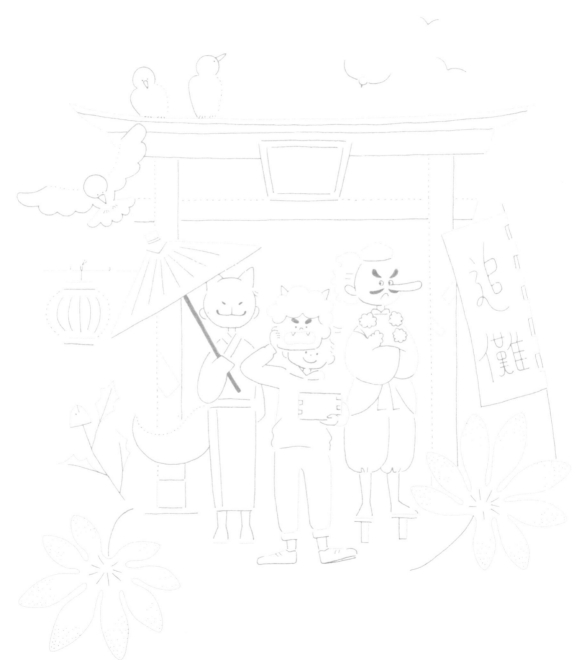

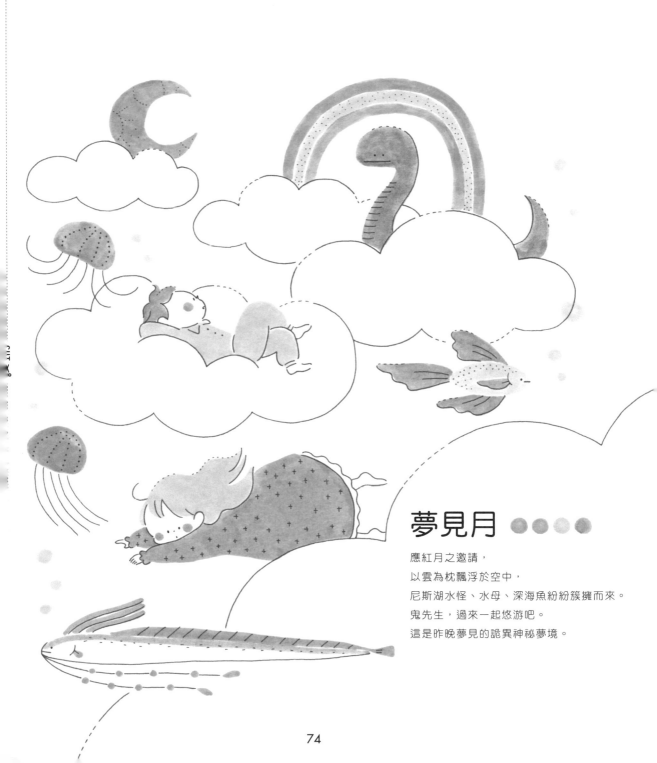

夢見月 ●●●●

應紅月之邀請，
以雲為枕飄浮於空中，
尼斯湖水怪、水母、深海魚紛紛簇擁而來。
鬼先生，過來一起悠游吧。
這是昨晚夢見的詭異神祕夢境。

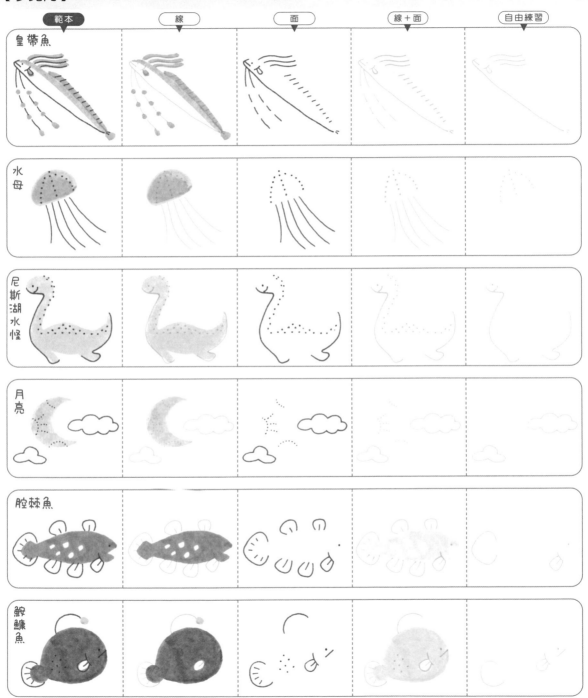

範本　　　線　　　面　　　線＋面　　　自由練習

皇帶魚

水母

尼斯湖水怪

月亮

腔棘魚

鮟鱇魚

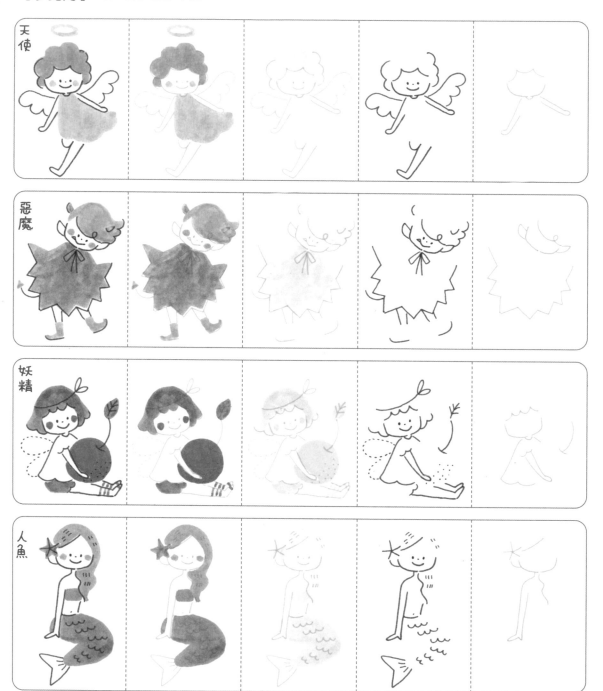

【祝賀】幼稚園入學、幼稚園畢業、小學入學、小學畢業

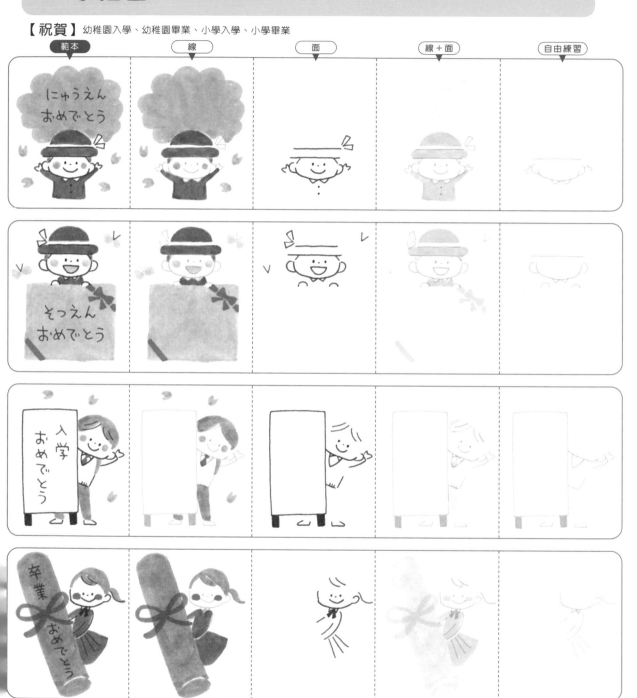

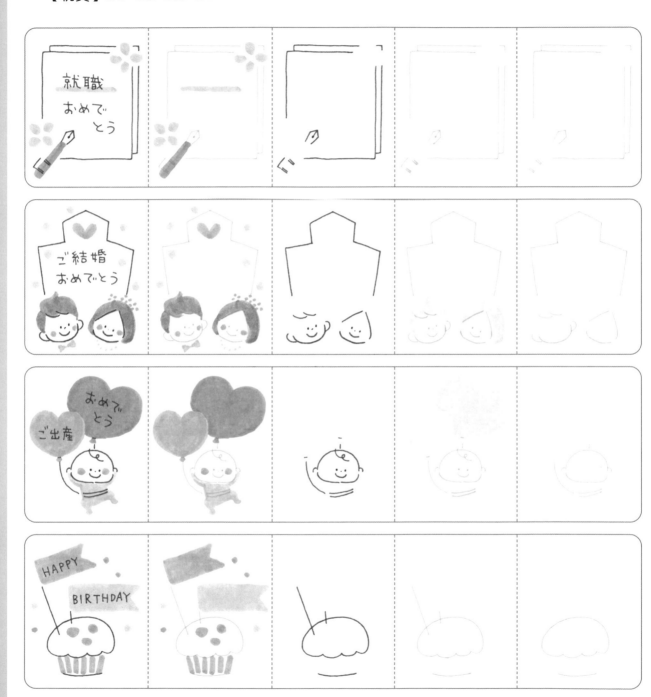

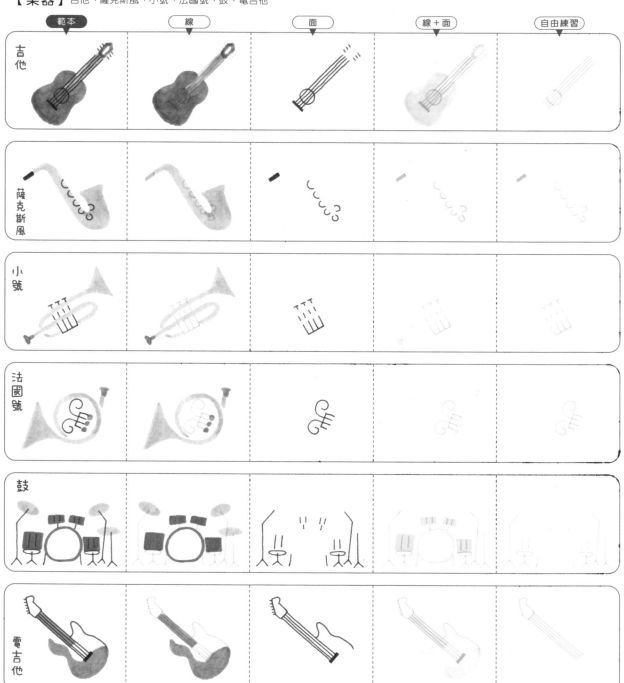

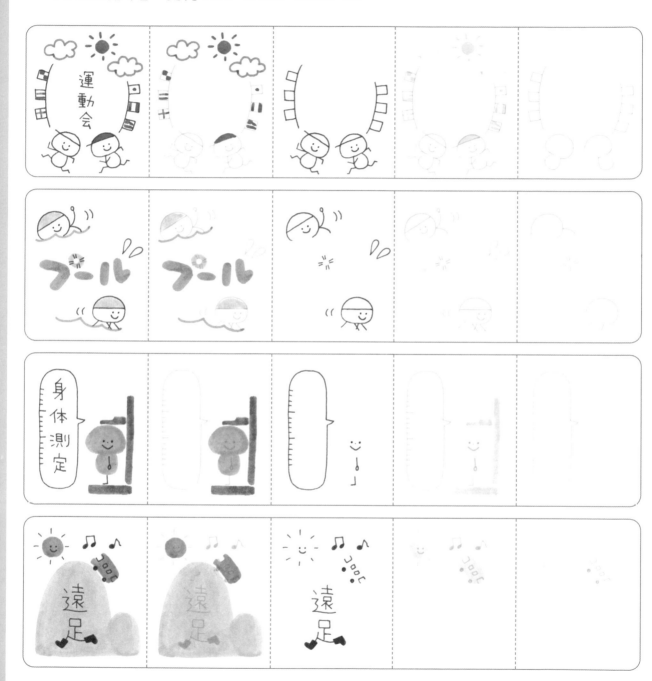

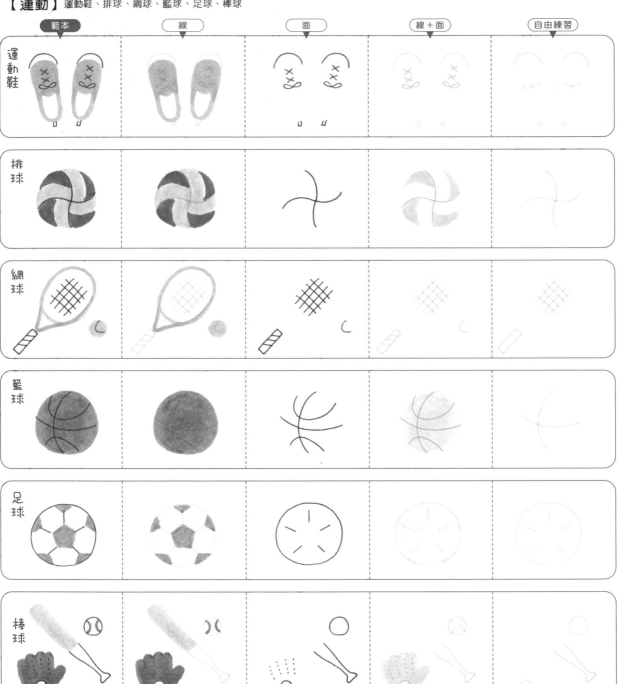

| 範本 | 線 | 面 | 線＋面 | 自由練習 |

運動鞋

排球

網球

籃球

足球

棒球

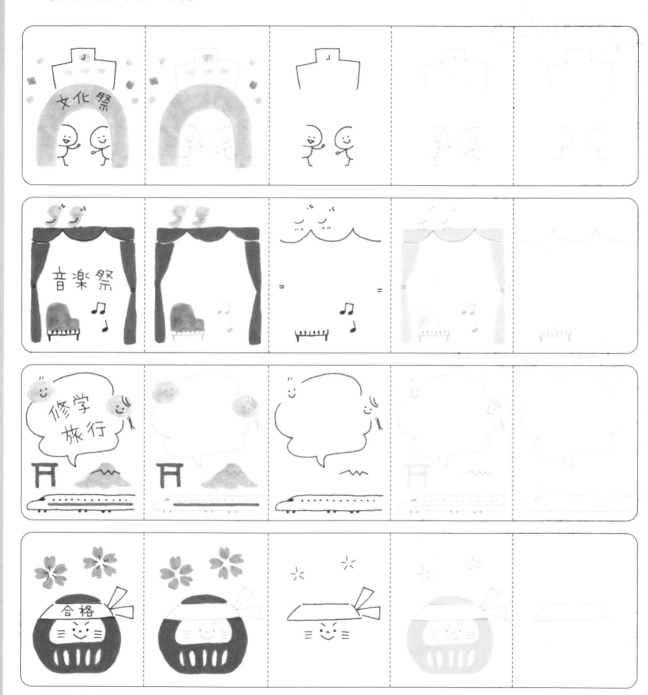

【咖啡廳】 磨豆機、虹吸式咖啡壺、咖哩飯、蛋包飯、披薩吐司、鬆餅

範本	線	面	線＋面	自由練習

磨豆機

虹吸式咖啡壺

咖哩飯

蛋包飯

披薩吐司

鬆餅

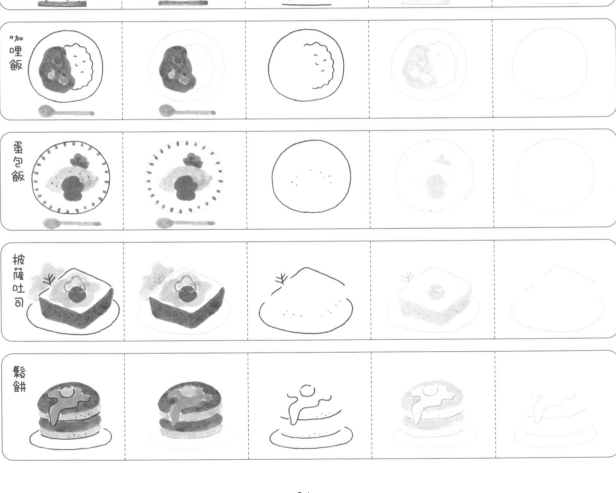

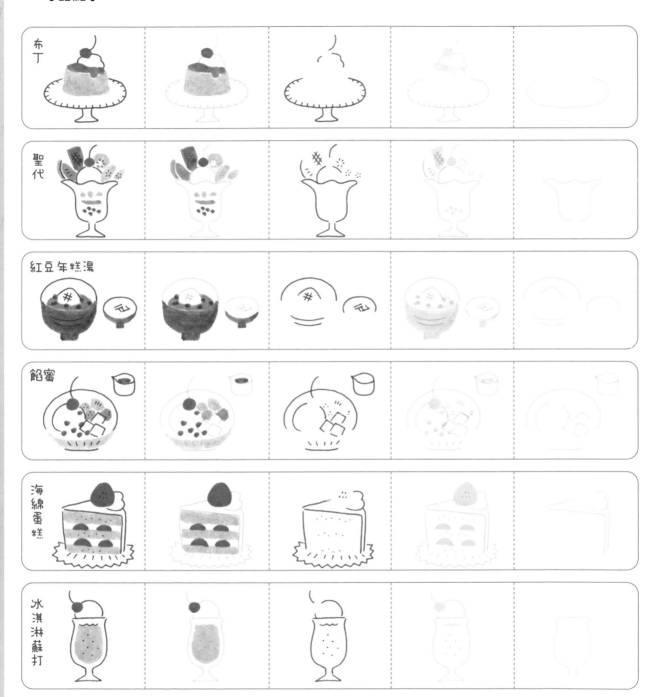

布丁

聖代

紅豆年糕湯

餡蜜

海綿蛋糕

冰淇淋蘇打

範本	線	面	線＋面	自由練習

吸血鬼

魔女

科學怪人

骸骨

木乃伊

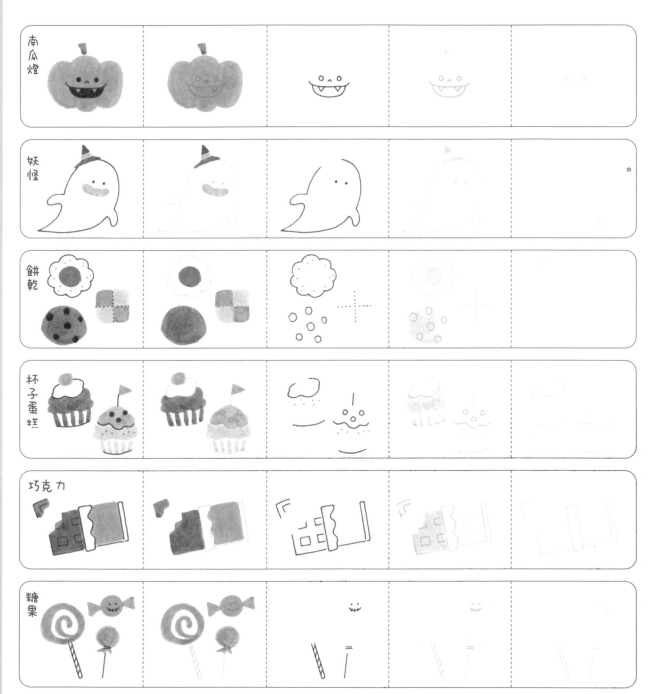

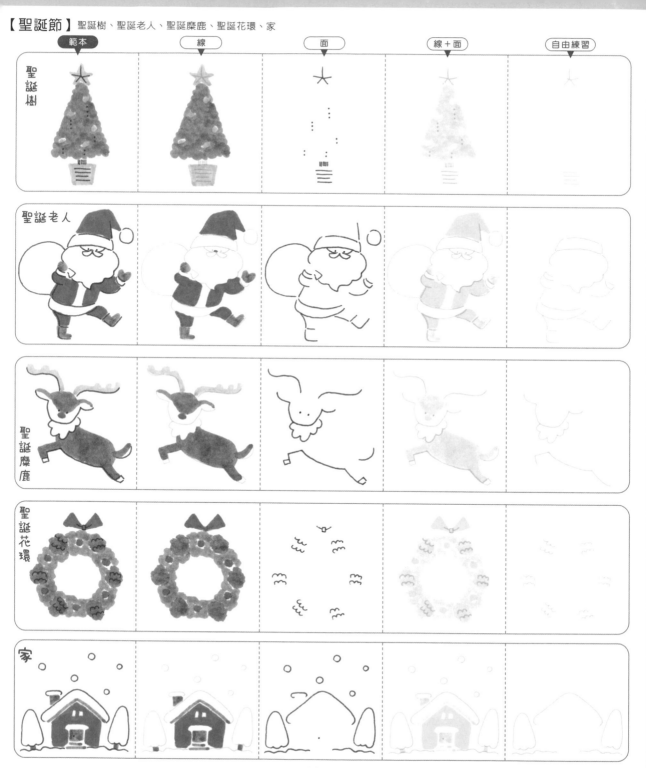

【聖誕節】 聖誕襪、聖誕禮物、薑餅人、樹幹蛋糕、聖誕紅、鈴鐺

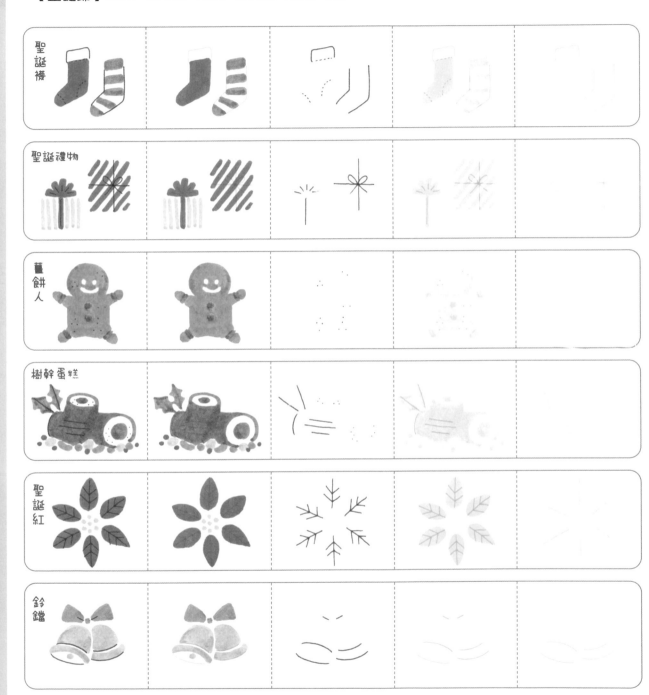

89

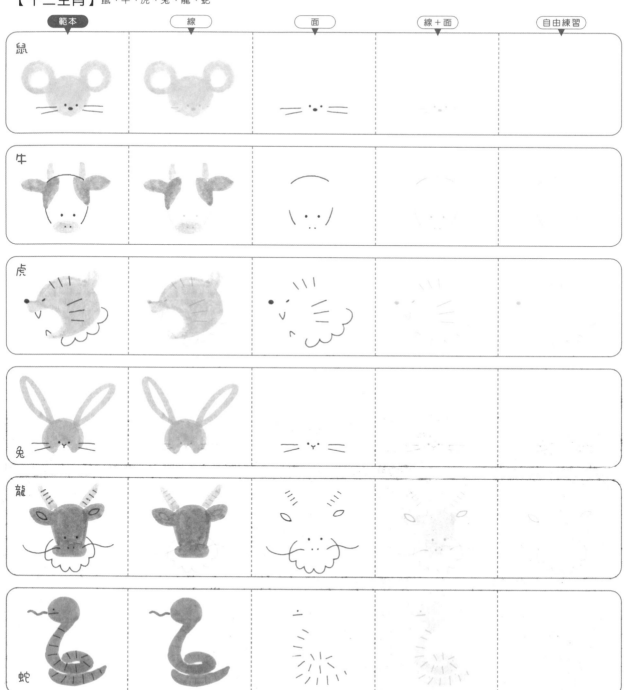

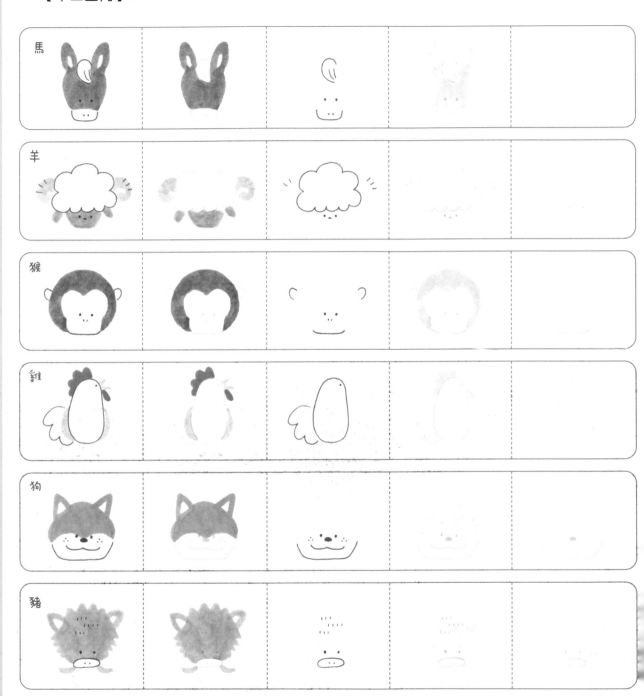

馬				
羊				
猴				
雞				
狗				
豬				

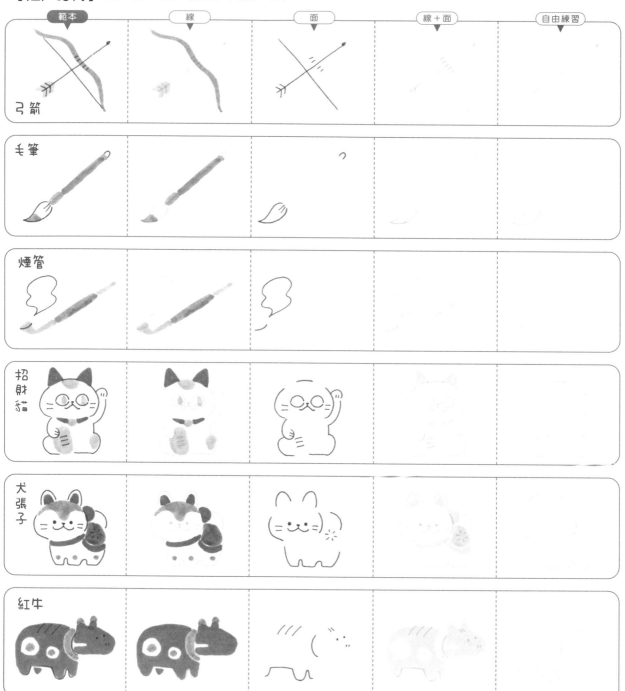

範本	線	面	線＋面	自由練習

弓箭

毛筆

煙管

招財貓

犬張子

紅牛

【江戸時代】武士、忍者、公主、城鎮姑娘

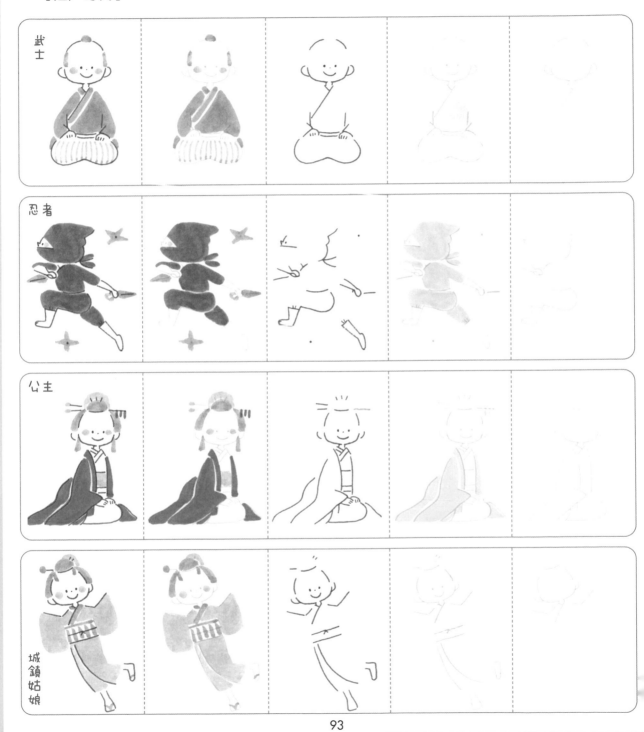

武士

忍者

公主

城鎮姑娘

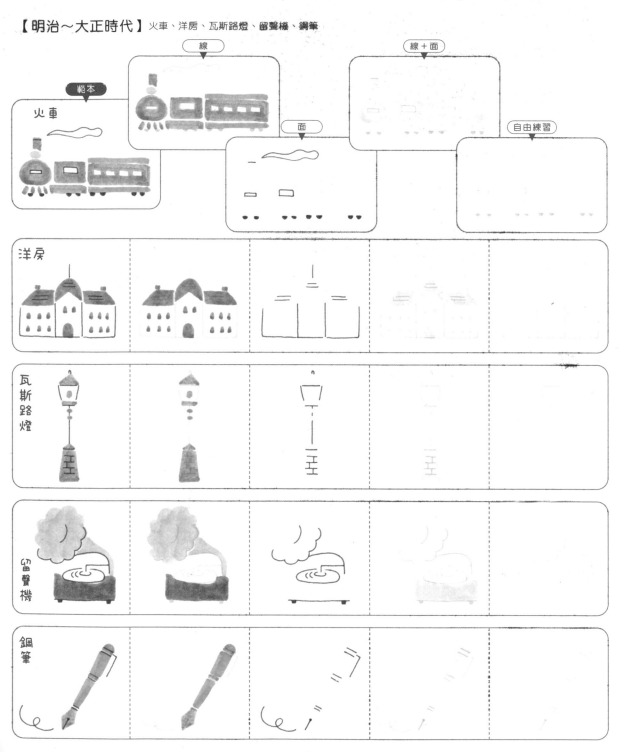

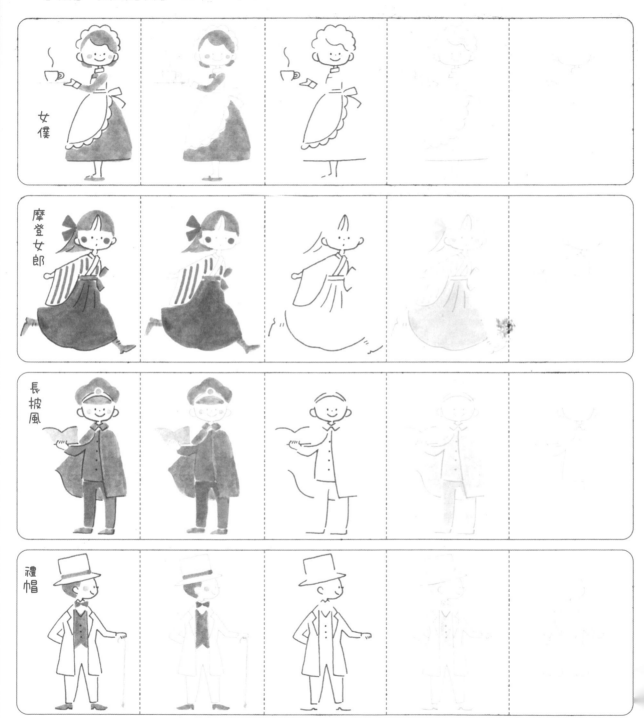

カモ

出生於日本山口縣，成長於埼玉縣，目前居住於東京都。曾經以平面設計師的身分任職於廣告製作公司，現為自由插畫家。著有《ボールペンでかんたん！プチかわいいイラストが描ける本》、《ボールペンでかんたん！まねするだけで四季のプチかわイラストが描ける本》（皆為MATES出版）、《保育に役たつ！カモさんのイラストカードまるごとBOOK》（新星出版社）、《3〜6歳 カモさんのえがじょうずになる本》（池田書店）、《世界一周：跟著插畫環遊世界》（楓書坊）等針對廣大讀者群的多本書籍。

@illustratorkamo
https://kamoco.net

裝幀・本文設計／橘 奈緒
編輯協力／元井朋子
企劃・編集／上原千穂（朝日新聞出版　生活・文化編集部）

カモ老師的
季節插畫練習帖

出　　　　版／楓書坊文化出版社
地　　　　址／新北市板橋區信義路163巷3號10樓
郵 政 劃 撥／19907596 楓書坊文化出版社
網　　　　址／www.maplebook.com.tw
電　　　　話／02-2957-6096
傳　　　　真／02-2957-6435
作　　　　者／カモ
翻　　　　譯／龔亭芬
責 任 編 輯／王綺
內 文 排 版／洪浩剛
港 澳 經 銷／泛華發行代理有限公司
定　　　　價／320元
出 版 日 期／2022年6月

國家圖書館出版品預行編目資料

カモ老師的季節插畫練習帖 / カモ作；
龔亭芬翻譯. -- 初版. -- 新北市：楓書坊
文化出版社, 2022.06　面；　公分
ISBN 978-986-377-780-9（平裝）

1. 插畫　2. 繪畫技法

947.45　　　　　　　　111004828